低

大衛·鮑伊的
柏林蛻變
David Bowie's
Low

華麗搖滾落幕後的真實身影，
轉型關鍵深度全解析

Hugo Wilcken

著 —— 雨果·威爾肯
譯 —— 楊久穎

各界推薦

　　就麻瓜角度，這本書簡直是奇幻文學。對學習搖滾的樂迷而言，這紀錄根本是打通任督二脈的寶典。

<div align="right">——小樹（StreetVoice 音樂頻道總監）</div>

　　千萬不要以為這本書只是綜合維基百科或 Google 查得到的「大衛・鮑伊」生平事蹟和樂評資訊，這樣其實不夠硬派，也滿足不了狂愛他的樂迷。本書聚焦從一張經典專輯切入，重探每首歌的創作脈絡、合作互動乃至錄音細節，彷彿要把讀者偷渡至那些靈感飛馳的神祕現場，甚至是鮑伊自我重整的身心歷程。由此獨特路徑，重新理解這位偉大藝術家，翻開的每一頁都是玄妙宇宙風景；重聽的每個音符，也有了不同維度持續迴盪的聲響。

<div align="right">——李明璁（社會學家、作家）</div>

大衛鮑伊不只是音樂巨人，更是流行史上開創性的代表。他成為不滅的符號，且因其「無法被定義」而成為跨時代的精神指引。從他開始，音樂、時尚、文化、性別都開闊了疆界。無論他的外星化身「齊格‧星塵」、「瘦白公爵」或「大衛‧鮑伊」，都是他所創造的藝術品。一生如華麗但危險的行動藝術，解鎖了世人的盲點，作品也不斷在「自我革命」。此書關乎他人生與創作的轉捩點，更關乎人類流行史。他與其音樂如在「星空」回望地球，是個體的寂寞，也是對迷失群體的呼喚。

——馬欣（作家）

大衛‧鮑伊是通往外星世界的指路人，是讓所有怪胎感到不孤單的英雄，不斷自我創造的神祕之獸，是二十世紀到我們這時代流行文化最具顛覆秀的創造者。

——張鐵志（搖滾作家，著有《未來還沒被書寫：搖滾樂及其所創造的》）

我「見過」大衛・鮑伊兩次。一次是倫敦之行，來到了《齊格・星塵》專輯封面的拍攝地，站在 Ward's Heddon Street studio 外，見到那位 starman 站在遙遠的天際。一次是東京行，由 V&A 策展的《David Bowie Is》，見到湯姆少校漂浮在外太空，臉龐掛上閃電符號的鮑伊，呼喊著～～呼喊著。這是第三次，我又「見過」大衛・鮑伊了，在讀完本書之後，見證那神奇的藝術家。

——梁浩軒（策展人）

有那麼多個大衛・鮑伊，以至於他被稱為「搖滾變色龍」，事實上角色分裂是西方詩歌傳統，分身有助於左右手互搏，然後認識自己。他如此演繹的那一個我行我素的「大衛・鮑伊」，鼓勵了多少感覺與所謂主流社會格格不入的人去成為自己，音樂和美學趣味、性傾向、生活價值觀等等都不應成為被他人否定或自我否定的理由，他只是在做大衛・鮑伊，無意間卻成為了一把傘。

——廖偉棠（詩人、評論人）

用一張唱片謀殺自己

—— 陳德政（作家）

　　　　帶著風格做一件危險的事，就是藝術。
　　　　—— 查理‧布考斯基（Charles Bukowski）

　　柏林，1976 年。

　　一道高聳的水泥牆把城市劃成東西兩邊，東柏林在六月召開歐洲共產黨和工人黨會議，各國代表一致推崇柏林圍牆對共產主義的貢獻，東德當局表示，將在夏天舉辦柏林圍牆豎立十五年閱兵大典，那道牆不只劃開了柏林，事實上它是把西柏林整個包圍起來。

　　實用作為一種象徵，這很德國。

　　同一個月，西柏林舉行柏林影展，金熊獎頒給了美國導演勞勃‧阿特曼的作品；大島渚

的《感官世界》則因內容太過露骨，首映前遭警方查扣，無法公播。當屆競逐金熊獎的參賽片還有一部叫《天外來客》，大衛·鮑伊的電影比他的人，先到了柏林。

鮑伊在 1970 年代中期墮落成自己都不太認得的搖滾陳腔濫調，移居洛杉磯的那幾年，洛城成了一座巨大的古柯鹼泳池，他成天泡在裡面，人益發著白與削瘦，掌管記憶的細胞和造字能力一同從身體上剝離。他寫不太出歌詞了，現實與妄想交織在一起，疊成孤獨的夢境，他躲在裡面。

他在神祕學家阿萊斯特·克勞利的詩句中尋找讓人麻痺的物質（克勞利也是曾率隊攀登K2 峰的傢伙），在客廳裡架起祭壇，期待黑魔法現身。挽救一個走火入魔之人唯有一種手段——用更神祕的事物讓他清醒。被高牆鎖住的柏林像一座孤島，鮑伊很想跳進去看一看，這是藝術家的求生本能。

他和另一個偏執狂伊吉·帕普先到法國的城堡錄音，讓自己從毒癮中慢慢復原。城堡當然鬧鬼，兩人在深夜交換著鬼故事，一邊錄完

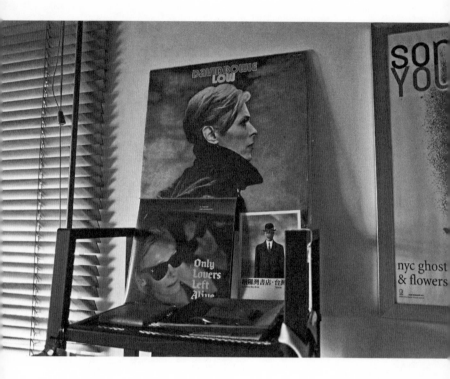

《低》在我書房一隅。（圖片提供／陳德政）

帕普的《白痴》與鮑伊的《低》，拎著接近完成的工作帶逃到柏林，替專輯收尾。蕭瑟的秋天，灰濛濛的街頭，他們穿得像度假中的特工，彷彿我倆沒有明天。

這不是第一對來到柏林的「西方」搖滾明星，保羅·麥卡尼帶著妻子琳達與其他 Wings 樂團的成員，春天在布蘭登堡門西側的體育場辦了演唱會，還在圍牆邊的檢查哨舉旗拍照，旗上寫著「愚蠢的情歌」，不無挑釁的意味——鐵絲網上就架著機關槍。

諾貝爾文學獎得主湯瑪斯·曼流亡時說過一句名言：「我在哪裡，哪裡就是德國。」

二戰後出生的德國一代人，是沒有父親的一代，他們的父執輩也許戰死，也許在創傷中老去，青年在沒有「典範」的社會中成長，國家的歷史在自己手裡斷裂開來。他們讀著阿多諾的《最低限度的道德》，思索如何在破損的生活中重建秩序，實驗的過程中，偏離成了常態，核心即是邊緣。

人人都是荒原上的異鄉人，在文明的縫隙找突破的位置，而荒原一到夜晚就變成迷幻的

溫床，開著一朵朵奇花。

鮑伊不只在這裡找到他渴求的「歐洲感性」，還找回他失去的語言：一個嶄新的語言，以全然印象派的方式，將地景、聲景和內心情狀三者合而為一。他甚至尋得一處完美的犯案地點，就在道德模糊、前衛與通俗混沌難分的創作場景裡，把敘事者給殺掉！

這麼低調（Low Profile）的手法，不會有人發現吧？

德裔美國詩人布考斯基形容海明威用槍把自己的腦袋轟到牆上「很有風格」，而讓鮑伊深深著迷的三島由紀夫，政變失敗後選擇切腹自殺。極端的處境常令創作者鋌而走險，有時以一條命為代價，鮑伊當時的精神分裂反過來救了他，他不用真的殺死自己，只要埋葬那個代理人——在華麗搖滾劇場裡幫他說話的角色。

直到《低》之前，出道十多年的鮑伊不曾錄製過一首演奏曲，他是寫詞的能手，善於在歌曲中創造分身，那些不尋常的「演員」以第一人稱的視角穿過鮑伊的心靈迷宮，拾撿日常的遺跡，留下戲劇性的切片。

暫時失語的鮑伊，在柏林放下了說話的渴望，《低》有半數以上的歌都沒有歌詞，即使有詞的曲目，文字飄浮而簡約，他用疏離的聲音唱著，像站在退潮的沙灘上喃喃自語。身分的瓦解，情節的不復存在，《低》充滿了朦朧碎片化的聲音特徵，沒有敘事，自然就沒有結局。

在製作人托尼・維斯康蒂與另一號革命性人物布萊恩・伊諾的協助下，錄音室本體作為一種樂器——或者，一架航空器，它飛過圍牆，在未知的軌道上探索聲響的質地與意識的流體。〈華沙〉的東歐風味、幽靈般的吟唱聲，可以是《大開眼戒》那場性祭典的配樂；〈哭牆〉的迴圈式電子脈動是他和史帝夫・瑞奇的量子糾纏；收尾曲〈地下〉則將午夜的氛圍摹寫得淋漓盡致，那段薩克斯風就是鮑伊本人吹的。

將「流行」轉回自我的層面，讓方向成為浮標而不是目標，整張專輯浸滿懷舊的未來感，像在紀念一個尚未發生過的事件。

1980 年代鮑伊彷彿大夢初醒，走到前衛與

通俗的接合點，變回體育場裡呼風喚雨的巨星，並接演大島渚的《俘虜》。一如他在專輯裡唱著的：「我住遍了全世界，我離開了每一個地方。」《低》是他生涯最重要的一次過場，也是那趟柏林旅程的負片——只有出發和到達，沒有途中。

　　整個英倫後龐克世代都從《低》的基調上誕生（Joy Division 最初就名為華沙），從 OMD 到 Nine Inch Nails，不同流派的樂團用力模仿著《低》崩塌的鼓聲。〈總是撞上同一輛車〉孕育出 Pulp 經典的旋律，〈做我的妻子〉教會 Blur 如何編寫一首曲子，而 Radiohead 那首黯淡的〈Treefingers〉，本質上是對《低》B 面的描摹。

　　但再沒有誰能和大衛・鮑伊一樣，用一張如此美麗的專輯，創造出如此陰鬱的內在宇宙，就像巔峰過後的感覺，一切都在倒退，一切都在下沉。

大衛‧鮑伊的舞臺人格

——馬世芳（廣播人、作家）

　　大衛‧鮑伊在 1972 年「發明」了搖滾樂史上最著名的「舞臺人格」齊格‧星塵（Ziggy Stardust）：他是鮑伊那張概念專輯《The Rise and Fall of Ziggy Stardust and the Spiders from Mars》的主角。故事說：地球只剩五年就要毀滅，齊格‧星塵以彌賽亞的姿態降臨地球，這位雌雄同體的外星搖滾客帶著救贖人類的訊息，最終卻被自己失控的生活方式和瘋狂的粉絲掏空毀滅。

　　和 The Who 的「搖滾歌劇」《Tommy》不一樣，那張概念專輯並沒有起承轉合的敘事結構，而是分散的篇章，歌曲各自獨立，故事架構很鬆散。假如只看故事情節，不過就是一部二流科幻小說罷了。然而，鮑伊寫出了一系列

極好的歌，結合過耳難忘的旋律、高超的樂手和值得摘抄的詩句，齊格‧星塵這角色，遂與專輯一起不朽了。

從 1972 年到 1973 年，大衛‧鮑伊染紅了頭髮，剃掉眉毛，化一臉白妝，穿上極其妖豔怪異的服裝，足登「恨天高」的長靴，以「齊格‧星塵」的身分巡迴演出，凡是出現在公眾場合，包括媒體訪談、記者會，他都在「齊格‧星塵」的角色裡。他的伴奏樂團，自然就是唱片標題「火星蜘蛛」（The Spiders from Mars）。用現在的說法，這算是整個 Cosplay 他自己創造的虛擬角色。「大衛‧鮑伊」的身分退讓給「齊格‧星塵」，整個巡演就是在重演唱片裡的情節，而千千萬萬在演唱會狂歡掉淚的樂迷，既是這「齊格教派」的信徒，也是故事裡毀掉了齊格‧星塵的力量。

鮑伊入戲太深，齊格‧星塵的「第二人格」漸漸侵蝕到他的「私我」，兩者漸漸難分難解，他後來說：當時「我變成一個危險人物，也真的懷疑自己的理智是不是整個壞掉了」。1973 年 7 月 3 日的倫敦演唱會最後，他

在舞臺上說:「這場演出我們都會特別記得,因為這不但是這次巡演的最後一場,也是我們的最後一場演唱會。」觀眾爆出驚愕的呼號,以為大衛・鮑伊要退休了。他唱完自我獻祭給搖滾之神的悲壯頌歌〈Rock 'N' Roll Suicide〉,鞠躬下臺。

其實退休的是齊格・星塵,那個紅髮異服的雌雄同體外星搖滾客,從此永遠告別舞臺。過了兩年,大衛・鮑伊又創造出新的「舞臺人格」:「瘦白公爵」(The Thin White Duke),一位貴公子,穿一身考究的訂製西裝,金髮梳得整整齊齊,抹著白白的臉妝,姿態冷淡而高傲,對法西斯和納粹頗感興趣。進入 1970 年代中期,鮑伊的古柯鹼癮頭越來越厲害,他甚至有一段時間,只攝取青椒、紅椒、牛奶和大量的古柯鹼。和「齊格・星塵」一樣,「瘦白公爵」的人格也從舞臺上蔓延到他的私生活,他以這個冷漠的形象遮掩內心的幻滅和沉淪,後來他回憶,那段不斷吸古柯鹼自我麻痺、把自己和人世情感隔離的歲月,是他生命中最黑暗的低潮。

大衛‧鮑伊畢竟沒有在 1976 年二十九歲嗑藥掛掉——他有好幾次吸食過量的意外，但都僥倖逃過死劫。1977 年，他痛定思痛，決定離開紙醉金迷的美國西岸，遠赴歐洲，找個沒人認識他的地方住下來，順便把古柯鹼戒了。他選擇了柏林：那還是冷戰的年代，大衛‧鮑伊和老友伊吉‧帕普一起租了間西柏林的小公寓，雙雙開始戒毒人生，並且開展了藝術生命的新階段：他和大師布萊恩‧伊諾在柏林圍牆邊的錄音室做出了《低》（*Low*）、《「英雄」》（*Heroes*）兩張曠世經典，延續到 1977 年的《房客》（*Lodger*）專輯，史稱「柏林三部曲」，是他藝術生命的又一次大轉彎。有人說：大衛‧鮑伊就在這裡創造了搖滾的未來。

　　鮑伊起初創造出舞臺上的「第二人格」，或許出於「安全感」：他可以把作為明星必須承擔的一切瘋狂、非常態的事情，都交給那個人格，留下相對完整的「私我」。始料未及的是，「第二人格」像不斷生長的異形怪獸，反噬了「私我」，漸漸連原本的自己都不見了，只剩下混沌與混亂。不過，這走鋼索的地獄試

煉，他居然全身而退。感謝上蒼讓他活到了六十九歲，而且直到生命的終點，仍然處在創作的巔峰——這實在是地球人的福氣。

　　——原題〈大衛鮑伊的舞臺人格——小心你創造出來的東西〉收錄於《小日子》雜誌第 46 期

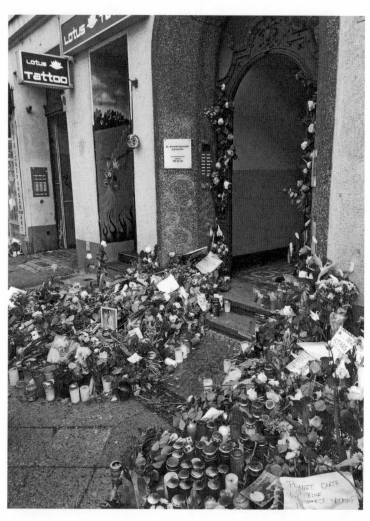

鮑伊於 2016 年 1 月 10 日去世，當年位於柏林的住處門口堆滿歌迷悼念的鮮花。

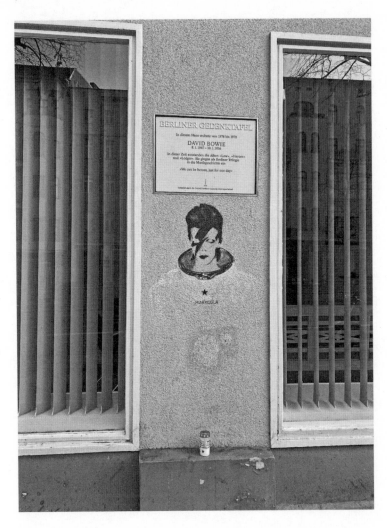

大衛‧鮑伊於柏林期間的住所，如今已成歌迷粉絲朝聖之處。

目錄
contents

編按：本書出現的專輯，臺灣並未全數代理，譯名版本
紛雜不一，讀者可參考原文查詢。

致謝

acknowledgements

感謝我的家人，尤其是派崔克·威爾肯（Patrick Wilcken），他協助了研究工作以及對文本的批判性閱讀。還要感謝委託我撰寫本書的大衛·巴克（David Barker）；感謝尼克·柯瑞（Nick Currie）與我進行了有趣的電子郵件交流；感謝 menofmusic.com 網站的克里斯（Chris），幫我找到資料並寄給我；也感謝其他所有在寫作過程中給予幫助的人。還有，我要對茱莉·史崔特（Julie Street）特別說聲「謝謝妳」，感謝她重要的編輯意見以及全面的支持。

僅以本書紀念我的朋友：

彼得·梅耶（Peter Meyer，1964 ～ 2003）

前言
introduction

　　我第一次聽到《低》（Low）是在 1979 年末，十五歲生日後不久。我的一個哥哥寄來一卷在家裡從黑膠唱片翻拷下來的卡帶。當時我遠離家人和家鄉澳洲，以學習法語的名義，在法國北部的敦克爾克（Dunkirk）上了一個學期的課。敦克爾克是一個城市的灰色幻影；在二戰期間被摧毀，之後又根據原始規劃重建。每棟建築裡，都內含著那被炸彈轟炸的孿生兄弟之幽魂。城市的邊緣，則是一片綿延數里、寬闊荒涼的海灘。退潮時，可以看到 1940 年盟軍絕望撤離時，終究未能渡過英吉利海峽的船隻殘骸。弗蘭德斯（Flanders）[1] 離這裡的東邊只有 12 公里遠，敦克爾克周圍的地貌也是類似的——螢光色的綠色田野，一望無際的平地，

對於來自多丘陵的雪梨（Sydney）之人來說，相當難以適應。冬天，北方灰藍色的天空壓抑地低垂著，細雨綿綿。我的法語很不怎麼樣，難以和人溝通，更加深了一個十五歲男孩與生俱來的孤獨感。當然，《低》是最完美的背景音樂。

十五歲是躲在臥室搞自閉的年齡，而《低》裡五首有歌詞的歌曲，其中三首都以撤退臥室作為孤獨的象徵。這也是一個對知識充滿貪婪好奇心的年紀，對書籍、藝術和音樂狼吞虎嚥，意圖進入新的想像世界。《低》似乎正可讓人瞥見這樣一個世界，一個我並不真正了解的世界，顛覆了我對一張流行唱片到底該是何種模樣的預期。〈總是撞上同一輛車〉（Always Crashing in the Same Car）有一種夢境反覆出現的詭異感；〈新城鎮的新工作〉（A New Career in a New Town）有一種讓人嚮往的感覺，既前瞻也回顧了過往。第二面的樂器演奏，則根本不是流行音樂，而且標題也充滿暗喻，例如雙關語〈藝術十年〉（Art Decade）、〈哭牆〉

（Weeping Wall）、〈地下〉（Subterraneans），暗示著漸漸消失的文明墜入地面。這張專輯讓人留下極為深刻的印象。

在 1980 年代，大衛・鮑伊放棄了他的藝術神祕感，搖身變成登上體育場大舞臺的巨星，而我的興趣也轉移到了其他事物。近期，在某種程度上，他挽回了自己的名聲[2]，但直到最近幾年內，我的注意力才重新回到了如今相當令人著迷的那個時刻，也就是 1970 年代中期，鮑伊、布萊恩・伊諾（Brian Eno）或發電廠樂團（Kraftwerk）這樣的人們，重新定義了流行樂和搖滾樂的互動。這樣做的部分原因，是想把實驗性的、歐洲式的感覺，注入一個以美國概念為主的媒介之中。當然，自從沃荷（Warhol）、李奇登斯坦（Lichtenstein）[3] 和其他普普藝術創新者在 1960 年代初期出現以後，高級藝術與低級藝術就一直在相互碰撞。但如果說 1960 年代是藝術與流行美學的貧民窟，那麼 1970 年代中期的狀況則剛好相反；普普走向了藝術化。《低》那現代主義異化的氛圍，它

的表現主義，它對節奏藍調、電子、極簡主義
和由過程驅動技術那些兼容並蓄的混合，它對
敘事的懷疑，都標示著此一發展的高點。

我不想把《低》套入任何一種偉大作品的
典範之中。對我來說，這似乎是將另一個時代
和不同文化事業的價值理念強加於人。沒有多
少現代文化可以再受到這種對待了，流行文化
當然也不行。沒有一張專輯在脫離所有其他歌
曲與專輯的支持、脫離它所源自的整個混合文
化結構之後，還能承擔偉大的重量。這就是流
行文化的力量，而非它的弱點。這就是為什麼
在本書中，我將討論《低》的周遭元素，幾乎
和談論《低》本身一樣多——看看《低》與文
化矩陣上的其他點有何關聯，來自哪裡，如何
符合鮑伊的藝術發展。簡言之，就是鮑伊所說
的，是哪些成分讓他製作了一張專輯，捕捉到
了「一種對未來的嚮往感，而我們都知道這種
嚮往永遠不會實現」。

從王冕到國度
from kether to malkuth[1]

就音樂而言,《低》和它的手足們,都是《站到站》(*Station to Station*)專輯同名曲的直接演進;我經常覺得,在我的任何一張專輯中,通常就是有一首歌,會成為下一張專輯的意念指標。

——大衛·鮑伊,2001

我覺得《低》很像《站到站》的一種延續,而後者是我心目中有史以來,最偉大的唱片之一。

——布萊恩·伊諾,1999

《低》的旅程始於蒸汽火車頭嘎啦嘎啦的活塞聲，開啟了大衛·鮑伊 1975 年底在洛杉磯錄製的前一張專輯《站到站》的主題。復古的蒸汽火車聲響逐漸淡入，然後在聽覺上穿越了空間，正確說法是從左聲道到右聲道（這張專輯實際上是以四聲道錄製的——這是 1970 年代被遺忘的高傳真音響創新技術之一——火車的聲音會繞著全部的四個揚聲器旋轉）。鮑伊是從廣播用的音效唱片裡提取出火車的聲音，然後在錄音室裡進一步處理，使用等化和非傳統的相位變化（phasing）方法，賦予它們那種扭曲、不完全真實的感覺，這正是這張奇特專輯的標誌。

　　這些火車聲音，預示了無休止的旅行主題，作為一種精神隱喻，也出現在《低》和鮑伊所謂的「柏林三部曲」（Berlin triptych）——《低》、《「英雄」》（"Heroes"）、《房客》（Lodger）——等後續專輯中。以音樂來看，《站到站》本身就是一段旅程，走過 1970 年代中期紐約迪斯可風潮的狂熱，乃至「新！」樂團

（Neu！）、罐頭樂團（Can）或發電廠樂團等實驗性德國樂隊的機械脈動節拍。事實上，那些開場的音效，幾乎是在向發電廠樂團於 1974 年推出、不可思議地成為熱門歌曲的〈高速公路〉（Autobahn）致敬；這首歌是以一輛汽車加速開走的聲音作為開場，同樣也是由左聲道穿越到右聲道。

〈站到站〉（Station to Station）和〈高速公路〉一樣，是一首名副其實的搖滾／流行音樂史詩。這首超過十分鐘的歌曲，是鮑伊所寫過最長的一首歌（光是樂器前奏就超過了《低》裡面大部分的歌曲）。一分鐘後，厄爾·史力克（Earl Slick）的吉他聲響起，一開始是模仿火車的汽笛聲，接著是引擎和車輪在鐵軌上發出的哐噹聲。「我從厄爾·史力克那裡得到了一些非常特別的東西，」鮑伊曾說，「我認為這可以展現出他在吉他上製造出噪音與質感的想像力，而不是去彈出正確的音符。」將聲音作為質感而非和弦與旋律的實驗性摸索，是絕對存在的，即使並沒有貫徹到整張專輯的其他

部分。

從那裡開始，出現了一份逐漸建構出的樂器演奏。鋼琴上的兩個音符仿效節拍器來回擺動，構成了一個自覺性的機械節拍，而鼓手丹尼斯·戴維斯（Dennis Davis）、貝斯手喬治·莫瑞（George Murray）和吉他手卡洛斯·阿洛瑪（Carlos Alomar）組成的節奏藍調部分，幾乎馬上便與其對立起來，阿洛瑪的放克吉他樂句（Funk licks）與史力克的噪音吉他展開一場較量，而美樂特朗電子琴（mellotron）則在混亂的怪異工業音效中，蓋上了一條旋律線。

在鮑伊尚未唱出任何音符前，一個音樂儀式的排程就已經確立了。阿洛瑪認為這是「貝斯上的放克，但一切都只是搖滾樂」。這可以部分說明它究竟是什麼：放克樂器演奏，加上歐洲風格的主旋律。對鮑伊來說，〈站到站〉其實就是未來《低》和《「英雄」》的搖滾型態版本。當時我很喜歡德國電子音樂——罐頭樂團之類的；發電廠樂團也令我留下深刻印

象。」鮑伊採用的路線，是他在《年輕美國人》（*Young Americans*）中所拼湊出來的節奏藍調，以及德國酸菜搖滾（Kosmische）樂團[2]的質感和節拍（後面會有更多介紹），再加上其他搖滾和古典樂界實驗者的某種混合交媾。這種雜交在《站到站》中尤為明顯。但很顯然地，一份新的領域正在被標示出來，與早期的《一切都好》（*Hunky Dory*）或是《齊格‧星塵》（*Ziggy Stardust*）等成功作品截然不同：從音樂的角度來看，它們仍然是傳統的英國搖滾切片。

放克／工業音樂的延伸建構之後，鮑伊的歌聲切入，開始變得詭異了起來。前半段歌詞包含了一連串令人困惑的典故，如諾斯底主義（gnosticism）[3]、黑魔法和卡巴拉（kabbala，一個中世紀的猶太神祕主義流派）。「瘦白公爵的歸來，對著情人之眼投擲飛鏢／瘦白公爵的歸來，確定了白色的汙漬。」這還只是入門——「白色汙漬」的性／毒品涵義可能已經夠明顯了，但一般聽眾很難發現，這也是英國惡名昭

彰的神祕主義者阿萊斯特・克勞利（Aleister Crowley）[4] 一本晦澀詩集的標題。「對著情人之眼投擲飛鏢」也提到了克勞利，暗指 1918 年的一椿無疑是捏造出來的傳言事件：指當時克勞利在一個涉及投擲飛鏢的魔法儀式中，殺死了一對年輕夫婦。

莎士比亞《暴風雨》中一句著名的臺詞（「這樣的東西就是用夢編織出來的」）被改編為一個撕裂的版本，讓人想起另一位魔法師普洛斯彼羅（Prospero）[5]，他當然是一位公爵，被放逐到一個島上（正如鮑伊所說的「高高地在我的房間裡，俯瞰著大海」）。而「從冠冕到王國的魔幻移動」則表明對「生命之樹」（The Tree of Life）——克勞利弟子以色列・雷加迪（Israel Regardie）撰寫的卡巴拉主義論文——的興趣不僅如此。「生命之樹」是一張神祕的圖，其中 kether 代表神性，malkuth 代表物理世界，而兩者之間的魔法移動，則演繹了諾斯底（Gnostic）的墮落神話。在目前重製版專輯的小冊子裡面，可以看到一張照片，形色憔悴的

鮑伊，在錄音室的地板上勾畫出生命之樹。

　　這還沒結束：還可以挑出很多其他的神祕學典故──「迷失在我的圈子裡」、「沒有顏色的閃爍」、「與太陽鳥一起飛翔」，這些都有其特定的神祕涵義。根據鮑伊的說法，這首歌幾乎是「對卡巴拉的逐步詮釋，雖說當時絕對沒有人意識到這一點」。這有點誇張──以智識層面來說，這些參考資料的混用相當令人困惑，雖然在詩意層面上有著極佳效果。

　　在 1975 年，克勞利主義（Crowleyism）對搖滾界來說並不是什麼新鮮玩意。齊柏林飛船（Led Zeppelin）的吉米・佩吉（Jimmy Page）正是它的信徒；罐頭樂團 1971 年的非凡作品《塔哥瑪哥》（*Tago Mago*）也常暗指克勞利；可說是有史以來最著名的專輯──披頭四的《胡椒軍曹》（*Sgt Pepper*）封面上，也描繪了克勞利。鮑伊之前的歌曲也提到了神祕主義〔〈流沙〉（Quicksand）一曲中提到了克勞利、希姆勒（Himmler）[6]，以及兩人皆為成員的黃

金黎明協會（Golden Dawn）[7]〕，而在後來的專輯中，包括《低》，也有它的痕跡，但從來沒有像《站到站》這麼明目張膽。我們該如何看待這件事呢？某些樂評人確實做了很多。已故的伊恩・麥克唐納（Ian McDonald）〔他的《頭腦中的革命》（Revolution in the Head）至今仍是披頭四的文學標竿〕宏觀地將鮑伊描繪成一個魔法師，執行著「自我、心靈、過去的驅魔儀式……鮑伊已經登上了生命之樹，現在他想墜入凡間，去愛」，並且「將他的神祕魔法書投進海洋中」。

這些對黑色魔法的絮語，還有另一種較為平淡的解讀。「這不是古柯鹼的副作用，」鮑伊後來曾針對歌曲如此表示，但我想我們可以放心地認為這是多餘的抗議。因為《站到站》的錄音過程，代表了鮑伊狂飆式服用毒品的高峰。在那個階段，鮑伊幾乎已經停止了進食，以牛奶、古柯鹼和每天四包吉普賽（Gitanes）菸草維生。他在好萊塢豪宅裡過著門戶緊閉的隱居生活，並在錄音室裡面通宵達旦地工作。

有時候，他會在晚上開始錄音，然後一直工作到早上十點——當被告知錄音室已經被另一個樂團預訂時，他就會當場打電話去找別的錄音室，然後立即重新開始工作。有些時候，他也會完全消失。「當我們抵達錄音室，」史力克說，「『他在哪裡？』他可能會晚五、六個小時才現身，有時根本就不會出現。」在這個階段，鮑伊可以五、六天都不睡覺，現實和想像力都無可避免變得模糊不清：「到了週末，我的整個人生就會轉變成這個奇異的虛無主義的幻想世界，裡面有著迎面而來的末日、神話人物和迫在眉睫的極權主義。」

事實上，鮑伊患有嚴重的古柯鹼精神疾病，症狀與精神分裂症非常相似，包括對現實的認知高度扭曲、全神貫注、缺乏情感，而且明顯傾向魔幻思維。當時，他的訪談可說是救世主妄想症的經典之作；他大肆宣稱希特勒是第一個搖滾明星，或是妄言他自己的政治野心（「我很想從政。總有一天會的。我想當首相。是的，我極度信奉法西斯主義」。）救世主妄

想症的反面，當然是偏執的妄想，鮑伊也充分展示了這一點。他想像他的一位顧問是美國中情局特工；一位伴唱則顯然是個吸血鬼。在一次採訪中，鮑伊突然跳起來，把窗簾拉下，「我必須這麼做，」他嘰嘰咕咕地說，「我剛看到一具屍體掉下來了。」接著，他點燃一根黑色蠟燭，然後把它吹熄。「這只是一種保護。我跟鄰居之間有點小麻煩。」這一切有多少是演戲、多少是幻覺？鮑伊顯然已經不去區分這些了。他當時的妻子安姬（Angie）回憶道，1975 年某天接到他的電話；鮑伊在洛杉磯的某處，說有一個術士以及兩個女巫想偷取他的精液使用在黑魔法儀式上。「他說話的語氣含糊不清，聲音低沉，語意不明，害怕到快抓狂了。」

鮑伊很會在適當的時候，把自己的「怪異」表現得淋漓盡致。當時流傳著關於他的故事——把尿液放在冰箱、在客廳裡擺放黑魔法祭壇、對著自己的游泳池進行專業驅魔儀式等等——這些就算只有四分之一是真的，至少可

以說，這仍然是一個精神健康方面有嚴重問題的人。除了古柯鹼成癮和相關的妄想之外，鮑伊在生理上也隔絕於任何一種「正常」的存在方式。在他所居住的多賀尼大道（Doheny Drive），他過的生活就像一個大雜院，充斥著音樂家、毒販、情人，還有一大堆寄生的奸客和馬屁精。他的助手可琳·「可可」·施瓦布（Corinne "Coco" Schwab）扮演著守門人的角色，安排他生活的後勤工作，讓他遠離那些使他心煩意亂的人事物。他幾乎完全沒有任何能力為自己做一點事。名聲、古柯鹼、孤獨和洛杉磯（「地球上最不適合一個人尋求認同與穩定的地方」，如他後來所言），種種一切，使鮑伊陷入了非常黑暗的境地。

在這種情況下，鮑伊能在工作室裡完成任何東西，都是一件很神奇的事。而且，事實上在《站到站》中，我們可以感受到作為藝術家與作為一個人的危機感。離《年輕美國人》的錄製已經過了一年，從那時候起，他幾乎沒有進行什麼錄音工作。1975 年 5 月，他帶著朋友

伊吉‧帕普（Iggy Pop）錄製了一些素材，但這次錄音很快就變成一場混亂，帕普和鮑伊在某個階段甚至大打出手。根據吉他手詹姆斯‧威廉森（James Williamson）的說法，這是鮑伊「竹節蟲式偏執外表」的巔峰時期，他發現鮑伊趴在控制室裡，被一堵可怕的失真噪音牆所包圍。

在《站到站》中，鮑伊只帶著兩首歌曲進入錄音室，而這兩首歌曲到最後也都被改得面目全非。他習慣於用極快的速度工作──舉例來說，《齊格‧星塵》的一大部分，就是在兩星期內完成的，和《一切都好》的錄製，只隔了幾個星期。相比之下，《站到站》的錄製工作，綿延了兩個半月，只產生了五首原創作品，還有一首〈狂野之風〉（Wild Is the Wind）裝腔作勢的翻唱版本。

「保持對現實的表面性掌控，這樣就可以搞清楚那些你知道對自己的生存絕對必要的事物，」鮑伊在 1993 年若有所思地說道，「但

是，當這一切不可避免地開始崩潰時——大概在 1975 年底，一切都開始崩潰——我就會花上好幾個小時、幾天幾夜在歌曲上，然後在數日之後意識到，我根本什麼都沒有完成。我以為自己一直、一直在工作，但我其實只有重寫了前四小節之類的。根本毫無進展，我簡直不敢相信！我已經工作一個星期了！連四小節都還沒寫完！我也意識到自己一直在把這四個小節調來調去，把它們倒過來，把它們分開，先做結尾。對細節的執念占了上風。」這是精神錯亂的另一個後果，那種詭異、過度的特質瀰漫在整張《站到站》中。它那緩慢、催眠的節奏、瘋狂的浪漫主題、冰冷的疏離感、與上帝的對話〔〈翅膀上的言語〉（Word on a Wing）〕、專輯封面的純白線條，乾淨到可以用鼻息吹走的高傳真光澤，都是古柯鹼專輯的典範。

但是，回到專輯同名曲。隨著第一段的神祕咒語結束，失真的火車聲短暫回歸，接著在 5 分 17 秒出現一個橋段（bridge）[8]，這首歌突然將節奏切換到像是「新！」樂團的「公路節

奏」（motorik）[9] 軋軋聲，樂器變得簡單了；新的旋律線出現，幾乎就像另一首截然不同的歌——因為它很可能是最初的樣子（由於每個人的古柯鹼習慣和記憶漏洞，關於這些細節的資訊並不多）。現在我們又回顧了某種失落的田園詩，一個「有山水和太陽鳥一起翱翔，我曾經永遠也無法下降」的時代。正是在這裡，不安分、探索的主題出現了——「得繼續尋找，尋找，我將相信什麼，又有誰會把我和愛情聯繫起來？」

最後一個段落始於 6 分 3 秒，節奏再次變成迪斯可風格的節拍，搖滾吉他和鋼琴在上面呼嘯而過。「這不是古柯鹼的副作用。」現在鮑伊在幻覺中冥想，「我在想，這一定是愛情。」敘述者彷彿如此疏離，因而引發了他的另一面，展現某些接近激情的東西〔鮑伊曾說過，這個標題指的是十字架的聖臺〈十字架之站〉（Stations of the Cross）〕。而現在，新的咒語又不斷自我重複，以至消逝：「來不及感恩，來不及再次遲到／來不及仇恨，歐洲的正典在此。」

「那就像是在懇求回去歐洲，」鮑伊在幾年之後評論說，「這是一個人不斷與自己進行的自我閒談。」

　　最後一句歌詞指出了這首歌曲在聲音上達成的成就。火車從神祕主義的、後曼森（post-Manson）[10] 的洛杉磯，駛向了某種現代主義的歐洲，以及它那前衛的姿態、實驗性的歌曲結構、對聲音質感的迷戀。在那個歐洲，傳統的流行音樂（英國音樂廳、法國香頌、德國小酒館歌舞〈cabaret〉），總是把誇大和角色扮演看得比真實性與自我表達更重要。「我留在美國的最後一段時期，」鮑伊曾說，「意識到自己必須做的是去實驗，去發現新的寫作形式。事實上，是要發展出一種新的音樂語言。那就是我開始著手的事情，也是我回到歐洲的原因。」這種韓波式（Rimbaud-esque）[11] 的創造新語言的願望，也許是他救世主義的更上一層樓。他顛倒了事情的順序，帶有一種諷刺意味：傳統的靈性之旅是從舊世界到新世界，拓展新的視野和疆域；那些陷入困境的美學家──亨

利·詹姆斯（Henry James）、T. S. 艾略特（T. S. Eliot）、埃茲拉·龐德（Ezra Pound）——則從事了反向的旅程。

這種對歐洲的掙扎（以及兩張專輯中的精神分裂意味）是將《站到站》與後續的《低》聯繫在一起的原因。這份聯繫透過專輯封面更進一步獲得強調，封面上是鮑伊的第一部（也是他最好的一部）電影《天外來客》（*The Man Who Fell to Earth*）的劇照，鮑伊在錄製《站到站》之前就開始製作這部電影了。劇中他扮演的外星人湯瑪斯·傑羅姆·紐頓（Thomas Jerome Newton）正進入太空船〔實際上是一個無響室（anechoic chamber）〕。目前重發的專輯有完整的彩色圖像，但在原始版本中，它被裁剪過，而且是黑白的，被賦予一種樸素的表現主義味道，並與 1920 年代的歐洲現代主義，以及曼·雷（Man Ray）[12]的攝影作品互相呼應。鮮明的紅色無襯線（sans sérif）字體——把專輯名稱和藝術家連在一起——（**STATIONTOSTATIONDAVIDBOWIE**）—— 增加了復古的現代主義感。鮑伊本人徘徊在美國和

歐洲之間，留了一個像詹姆士‧狄恩（James Dean）的飛機頭，無領帶的白襯衫密不透風地扣到脖子上。而《低》的封面，也採用了《天外來客》的劇照。

訪客
the visitor

　　1975 年 12 月，鮑伊完成《站到站》後不久，他又開始為《天外來客》製作配樂──儘管到最後電影裡面沒有使用，至今也仍未發表。如果說《站到站》為《低》奠定了藝術基礎，那麼這些配樂錄音，則是真正的起源。據報導，有很多《低》的曲目都是從這裡回收的──布萊恩‧伊諾曾說〈哭牆〉就是從這裡開始的，儘管鮑伊自己聲稱「在那段電影配樂中，我實際保留的唯一曲目是〈地下〉（Subterraneans）裡面的反向低音部分」。但在 1975 年那個失憶的週末，他可能不是最可靠的

見證者（鮑伊談《站到站》：「我知道那是在洛杉磯錄製的，因為我讀到過。」），但在我看來，其他被採用的候選者，似乎都被內部證據排除了。

　　鮑伊與保羅・巴克馬斯特〔Paul Buckmaster，1969 年〈太空怪談〉（Space Oddity）主打歌的製作人〕合作，他找來了一把大提琴配合鮑伊的吉他、合成器和鼓機。在鮑伊位於貝沙灣（Bel Air）[1] 的家中進行錄製，製作出了五、六條工作音軌，用 TEAC 四軌盤帶機錄製。據巴克馬斯特說，當時兩人對發電廠樂團剛發行的《廣播活動》（*Radio-Activity*）非常在意。這張專輯表現出發電廠樂團音樂生涯的一種過渡階段，將自由形式的實驗主義導向更為嚴格控制的機器式節奏，彷彿蒙德里安（Mondrian）的畫作。《廣播活動》對《低》的影響非常明確，包括其中混合的流行記憶點（hook）、不安定的音效、復古的現代主義，還有內省與冷淡的情緒。尤其是〈總是撞上同一輛車〉中聽似特雷門（theremin）的電子合成器，和〈新

城鎮的新工作〉中的電子間奏，都有《廣播活動》的感覺。

除了貫穿〈地下〉早期的部分之外，當時，這些錄音對《低》的真正貢獻，在於讓鮑伊首度思考（並創造）了氣氛式、「心情」的音樂。在超過十年的音樂生涯之中，鮑伊尚未錄製過任何一首純粹以樂器演奏的單曲。在這方面，《站到站》中的多語症（loghorrea）——以鬆散連結的畫面堆積而出的空間——比起前衛，更不如說是落後了；因為《低》中超過一半的曲目到最後根本沒有歌詞，而其他曲目也大多是相當單一的音節。在《低》之前，鮑伊一直傾向於遵循某種敘事路線，無論多麼難以捉摸。在《低》中，即使是有歌詞的歌曲，這種敘事的欲望基本上也大多消失了。他後來說，正是在錄製《天外來客》的過程中，他首次萌生了念頭，要找個時間與布萊恩·伊諾聊聊。

至於為何放棄配樂計畫，則有著不同說

法。根據鮑伊所言，他的經紀人麥可‧李普曼（Michael Lippman）曾承諾為他爭取電影配樂的權利，於是他開始以此為基礎進行錄音。後來他被告知自己的作品將在三方投稿中競爭，一怒之下便退出了這個計畫。這個說法與其他相關人士的說法不太一致。根據共同製作《站到站》的哈利‧馬斯林（Harry Maslin）說，鮑伊在那時已經精疲力竭，以至於無法正常地專注於工作。巴克馬斯特好像也同意這點，他回憶道，有一次錄音時，事實上，鮑伊已經用藥過量，只能被人扶出錄音室。「我認為那些音樂只是試聽帶的等級，而不是最終版本，儘管我們本來是把它做成最終版本的，」巴克馬斯特告訴鮑伊的傳記作者大衛‧巴克里（David Buckley），「我們製作的都是一些不合格的東西，（電影導演）尼克‧羅格（Nic Roeg）以這些理由拒絕了。」

最後擔綱配樂的約翰‧菲利普斯（John Phillips）則講了一個不同的故事。「這是一部關於外星人從天而降，來到美國西南部的電

影，羅格想要在電影裡使用斑鳩琴、民謠和美國音樂，羅格說：『大衛真的做不了那種事情。』」在我看來，這似乎是拒絕鮑伊擔綱配樂一個比較好的解釋——《天外來客》有著科幻的設定，但其實並不是一部真正的科幻片，太空、未來主義的配樂，會造成錯誤的調性。至於鮑伊的作品，聽過的人都感到印象深刻。菲利普斯認為「令人著迷、美麗，有管鐘、日本鐘，還有聽來像電子風與海浪的聲音」。鮑伊在錄製《低》的〈地下〉一曲期間一直帶著這張原聲帶，並在某個階段曾播放給樂手們聽。「非常棒，」吉他手瑞奇·嘉迪納（Ricky Gardiner）回憶道，「和他所做過的任何東西都截然不同。」幾個月後，鮑伊寄給羅格一份《低》的拷貝，並附上一張紙條，上面寫著：「這就是我想做的原聲帶。」

《天外來客》是英國電影人羅格的第四部電影。在他 1970 年代中期的事業高峰，曾以《澳洲奇談》（Walkabout）和《威尼斯痴魂》（Don't Look Now）等經典藝術作品獲得廣泛好評。在

他的導演處女作《迷幻演出》(*Performance*)中，也已經帶領了一位搖滾明星米克·傑格(Mick Jagger)進入演藝界。但對鮑伊來說，《天外來客》不僅僅是他第一部重要的演出作品，在很多方面，他所飾演的湯瑪斯·傑羅姆·紐頓，正是羅格對鮑伊的投射，反言之，鮑伊則在電影拍攝後坦言自己「當了六個月的紐頓」，穿著紐頓的衣服，擺出他的姿勢。(「我拿到好幾個劇本，但我選擇了這個，因為這是唯一一個不用唱歌或看起來像大衛·鮑伊的劇本，」當時他說，「現在我覺得大衛·鮑伊看起來像紐頓。」) 羅格最初想讓彼得·奧圖(Peter O'Toole)來飾演這個角色，但在看到艾倫·楊圖(Alan Yentob)為 BBC 藝術節目《精選》(*Omnibus*)拍攝的紀錄片後，他對鮑伊產生了興趣。這部紀錄片名為《破碎的演員》(*Cracked Actor*)，捕捉了鮑伊在美國巡迴演出時蒼白削瘦的身影。這部影片讓羅格留下了深刻印象，其中一段鮑伊在紐約一輛豪華轎車後座精神錯亂的場景，被他重新製作成電影中的片段，由同一位司機演出，甚至重現了其中某

些對話片段。其他一些自我反省的時刻，讓人清楚地看到鮑伊和他所扮演角色之間的聯繫。紐頓像鮑伊一樣，會創作音樂，而且在電影的結尾做了一個充滿幽靈般聲音、名為《訪客》（*The Visitor*）的專輯。某個角色購買這張專輯的場景中，唱片行的背景裡也正在宣傳鮑伊的《年輕美國人》。早期的劇本顯然也使用了鮑伊的歌詞。

電影內容是敘述一個外星人拋下了妻子與孩子，從一個乾涸的星球來到地球。他利用自己卓絕的知識，創辦了一家高科技公司，賺取建造太空船所需要的資金，以便運送水去拯救他的星球。此時，瑪麗・露（Mary-Lou），一位電梯小姐，進入了他隱蔽的生活，讓他認識了什麼是電視和酒。同時，他那驚人的崛起也引發了政府探員的興趣，他們發現了他的太空計畫，並決定加以阻止。他們把紐頓囚禁在一個閣樓裡，對他進行醫學檢查，最後對他失去了興趣。瑪麗・露跟蹤他，但他逃脫了。他錄製了《訪客》，希望他那可能已經過世的妻子

會聽到。紐頓知道自己既不能回家，也無法拯救垂死的家人，因而陷入了自憐和酒精之中。就某種意義上來說，他已經變成了人類。

鮑伊未曾被要求以任何傳統意義去演出（當他偶爾不得不這樣做的時候，結果都滿缺乏說服力的）。他只是投射出一種既存的疏離感，這是基於搖滾明星的名氣、藥物濫用和對創意生活的浪漫概念所造成的。「基本的前提是，一個人被迫處於一種必須進入某個社會的位置，又不能讓太多人知道，因為那樣就會讓他持續處於孤立狀態，」羅格解釋道，「這必須是一個祕密的自我，一個祕密的人。在情感上，我認為很多這種想法都吸引了大衛。」紐頓就像一個難民，「一個內心世界的太空人，而不是外太空。我記得大衛和我談論過這個主題。」

其次，《低》的「環境」（ambient）面，有部分是在探索紐頓廣袤的內心風景，正如鮑伊給羅格的筆記所暗示。鮑伊的兩張專輯和眾多單曲都印上了電影中的圖像，這個事實也說明

了其重要性。這個角色是鮑伊外在形象的完美
偽裝，釐清了疏離的隱喻，這是鮑伊一直同時
在培養和對抗的（他在 1980 年代「普通人」式
的無趣演出，是對這種隱喻的一種反應）。一
直到 1997 年，他的專輯《地球人》（*Earthling*）
選題，仍諷刺地與《天外來客》產生了共鳴。

神奇舉動
one magical movement

《站到站》於 1976 年 1 月下旬發行。表現雖然比不上前一張《年輕美國人》，但在商業與評論上依然非常成功，蟬聯排行榜數個星期，並出現了大西洋兩岸的前十名單曲〔〈黃金歲月〉（Golden Years）〕。

唱片發行之後，鮑伊決定（或被說服）到美國各地和歐洲進行巡迴演出。他上一回闖入音樂廳的後果，是一場精心設計、極其昂貴，卻又誇張過頭的荒唐前衛搖滾表演。對於新的巡迴演出，鮑伊想要的是一種戲劇性不減，但

是大幅簡化的東西。唯一真正的道具，是一大片刺眼的白光，營造出一種布萊希特式（Brechtian）[1]的距離，並將這份藝術之旅延續回歐洲：「我想回到一種德國表現主義電影的風格，」鮑伊說，「一種柏林式（Berlinesque）表演者的感覺──黑色馬甲、黑褲子、白襯衫，還有例如弗里茨·朗（Fritz Lang）[2]或帕布斯特（Pabst）[3]的燈光。看起來像黑白電影，但有一種咄咄逼人的強度。我想，對我個人來說，那是我做過在劇場方面最成功的巡演。」在白色光影的戲劇性演出中，其他人看到的不僅僅是一絲紐倫堡（Nuremberg）[4]的影子，也無法阻止這種印象──鮑伊在此時期對法西斯主義的挑釁性表達。

總而言之，這很明顯是一場藝術活動。表演以路易斯·布紐爾（Luis Buñuel）[5]在1920年代的超現實主義經典作品《安達魯之犬》（Le Chien Andalou）影像投射開場，其中有著驚心動魄的切眼球鏡頭，隨之而來的是發電廠樂團《廣播活動》專輯中的歌曲。鮑伊曾邀請發電

廠樂團為他開場，但他們拒絕了這一邀請，或者說，他們根本沒有回應。鮑伊本人的表演進行方式，則是走戰前貴族的風格。他所扮演的角色是《站到站》專輯同名曲中提到的那個瘦弱的白人公爵——「確實是個很討厭的角色」，鮑伊後來承認。與鮑伊所塑造的其他角色相較，這位瘦弱的白人公爵刻劃並不深，他是一個冷酷的雅利安（Aryan）[6]菁英主義者，帶有尼采的色彩，以及十九世紀德國浪漫主義者的病態自戀。

這是一部強大的表現主義劇場作品，受到了廣大好評。然而，在這種藝術成功背後，儘管籌劃、實行都需要鋼鐵般的自律，鮑伊實際上卻似乎和以往一樣精神錯亂。在斯德哥爾摩，他向一位記者透露自己正在寫一部關於戈培爾（Goebbels）[7]的劇本，以及他準備買下用來建立自己國家的土地。那種救世主的妄想幾乎沒有減弱，而是恰恰相反：「在我看來，我是英國總理的不二人選。我相信英國可以從一位法西斯主義領袖中獲益。畢竟，法西斯主義

事實上就是民族主義。」後來，鮑伊把這句話解釋為某種挑釁，即便這顯然沒錯，但在當時，妄想和挑釁之間的界限已變得極為模糊。

「整個《站到站》的巡迴演出都是在被強迫的情況下完成的，」鮑伊後來說，「我當時完全失去了理智，徹底瘋了。真的。但就希特勒和右派主義（Rightism）的種種來說，我主要的目的，是神話。」本質上，鮑伊對法西斯主義的興趣，並非真的是政治性的，而只是他對神祕學痴心迷戀的另一分支：「尋找聖杯（Holy Grail），那是我對納粹的真正迷戀。在1930 年代，他們來到蓋世聖丘（Glastonbury Tor）[8]那整件事。而我很天真，甚至沒有想到他們在政治上做了什麼⋯⋯你很難看到自己可以參與一切，卻忽視其帶來的影響。但在當時，我對納粹尋找聖杯的想法相當著迷。」

2 月 11 日，鮑伊在洛杉磯演唱會結束後，與他欣賞的小說家克里斯多福・伊舍伍（Christopher Isherwood）[9]見了面。伊舍伍最著

名的小說《諾里斯先生轉乘火車》（*Mr Norris Changes Trains*）和《再見，柏林》（*Goodbye to Berlin*），本質上就是威瑪時期（Weimar-era）的柏林，一個英國波希米亞青年的自傳〔後者被拍成電影《酒店》（*Cabaret*），由麗莎·明尼利（Liza Minelli）及麥可·約克（Michael York）主演〕。伊舍伍所描繪的柏林小酒店生活——在即將來臨的災難前歌舞昇平——對鮑伊的吸引力，就像伊夫林·沃（Evelyn Waugh）[10]的《邪惡的肉身》（*Vile Bodies*）一樣，並促使他寫出了〈阿拉丁神智〉（Aladdin Sane）一曲。當然，也正是這種氣氛，影響了《站到站》巡迴演出的形貌。兩人促膝長談，鮑伊向伊舍伍打聽柏林的故事——顯然他心裡已經把柏林當成了可能的歐洲避難所。但伊舍伍卻很殺風景：他告訴鮑伊，柏林當時也很無聊。那他在書中描繪的，頹廢的波希米亞呢？「鮑伊小伙子，」伊舍伍不悅地宣稱，「人們忘記了我是一個非常優秀的小說作家。」儘管如此，鮑伊最後還是住在離伊舍伍的柏林舊公寓走路十五分鐘的地方。而且在某種程度上，他也像 1930

年代初期年輕的伊舍伍一樣，玩那種「頹廢的海外英國人」的遊戲〔而伊吉・帕普則是在鮑伊的〈伊西沃先生〉（Herr Issyvoo）中扮演了莎莉・鮑爾斯（Sally Bowles）[11]〕。

4月2日又發生了更多與納粹相關的事件；鮑伊從莫斯科旅行回來時，在俄國與波蘭邊境被脫衣搜身，並被海關官員沒收了施佩爾（Speer）[12] 和戈培爾的傳記（鮑伊聲稱是戈培爾電影的研究材料）。一星期後，4月10日，《站到站》巡迴演唱會進入柏林。鮑伊在1969年於西德電視臺演出時，曾造訪此地一次，但他對這座城市並不了解。他進入了觀光模式，開著總裁級敞篷賓士車在東柏林遊覽，然後去了希特勒的地下堡壘。在鮑伊搬到柏林很久之後，大概已經不再迷戀神祕主義，但他仍然對這座城市的納粹歷史情有獨鍾，到處尋找施佩爾建築的遺跡、參觀前蓋世太保總部等等。在柏林巡演的這一站，鮑伊已經進入伊舍伍書中角色的世界：當時他遇到了變性的歌舞表演者羅米・海格（Romy Haag）[13]（有位傳記作者把

她描述為「比莎莉・鮑爾斯更像莎莉・鮑爾斯」），後來兩人發展出一段廣為人知的戀情。

　　睽違兩年多後，鮑伊首次回到英國，卻又在倫敦維多利亞車站疑似行希特勒式的軍禮（5月2日），導致了更多爭議。鮑伊聲稱那是攝影師的斷章取義，這可能是真的，但他確實已經對這次誤解自投羅網了。《每日快報》（*Daily Express*）的珍・魯克（Jean Rook）對他的一次採訪，報導了他對自己幾天前法西斯主義言論的憤怒反擊。在此，形色憔悴、如吸血鬼般蒼白的鮑伊顯得既憂慮又迷人，他用第三人稱口吻談論自己，描繪出一個「詮釋了 1976 年的巨大哀傷」的小丑（Pierrot）肖像。他形容自己《齊格・星塵》的造型為「尼金斯基（Nijinsky）[14] 和伍爾沃斯（Woolworth）[15] 之間的交集」——這是一個漂亮又精闢的總結，概括了鮑伊所經歷的一切。

在陰暗中交談
talking through the gloom

　　鮑伊在溫布利（Wembley）舉辦了一系列極為成功、座無虛席的演唱會（5月3日至8日），獲得廣泛好評。布萊恩·伊諾參加了其中一場（5月7日），演出結束之後，兩人在後臺相遇。他們之前曾數次偶遇，但當時還不是朋友。伊諾的老牌樂團羅西音樂（Roxy Music）曾在 1973 年為鮑伊暖場。1970 年代初，鮑伊和羅西音樂有很多共通點，包括出身英國藝術學校的自傲、對風格和仿效的強調，以及與「正宗」歌手、作曲家的潮流相抗衡。離開羅西音樂之後，伊諾發行了多張個人專輯，從英

式搖滾走向了流行實驗主義和各種風格的混合。他成立了「朦朧」（Obscure）唱片公司，進一步打破了藝術的高低之分，推出了蓋文·布萊爾斯（Gavin Bryars）[1]的《耶穌之血從未讓我失望》（*Jesus' Blood Never Failed Me Yet*）等具有里程碑意義的當代經典作品。獨立於鮑伊之外，他也開始注意到德國的實驗風潮。鮑伊偶爾會宣稱是他把伊諾介紹給所謂的「德國搖滾」（krautrock）[2]樂隊，但實際情況是，當時伊諾無論是在舞臺上還是在錄音室中，都已經與電子先鋒諧神樂團（Harmonia）[3]合作。事實上，整個1970年代中期的藝術搖滾，不同樂手在類似的想法和混合形式上的匯聚，已經變成了當時現象之一，因此，到底是誰真正影響了誰的這種問題，怎麼說都是很困難的，而且也可能是毫無意義的。

演唱會結束後，鮑伊和伊諾一起開車回到鮑伊位於倫敦西敏寺附近的高級住宅區麥達維爾（Maida Vale）的居所，徹夜長談。鮑伊告訴伊諾，他一直持續在聽《謹慎音樂》（*Discreet*

Music，1975）。「他說他在美國巡迴演出的時候，一直不停地播放這張專輯，」伊諾回憶道，「很自然地，奉承總是讓人喜歡。我心想：天啊，他一定很聰明！」《謹慎音樂》是伊諾當時最新的作品，完全不是一張流行音樂唱片。一面是由德國作曲家帕海貝爾（Pachelbel）的卡農（Canon）的不同版本組成，透過各種計算轉換的處理，最後的結果聽起來有點像蓋文·布萊爾斯的〈鐵達尼號沉沒〉（The Sinking of the Titanic）。鮑伊可能對它印象深刻，但這並不是與《低》有著最多共通點的一張伊諾專輯。伊諾又說：「我知道他很喜歡《另一個綠色世界》（*Another Green World*，1975）[4]；而且，他一定也意識到，在我的作品中有兩股平行的力量，當你發現有人和你遇到同樣的問題，就會傾向和他們友善起來。」

《另一個綠色世界》的感覺和《低》不同，但採用了一些相同的策略。它將具有明顯流行音樂結構的歌曲，與伊諾稱為「環境」（ambient）的其他短小、抽象片段混合在一

起——重點不在於旋律或節奏，而是氛圍和質感。這些有著強大美感的碎片淡入後又淡出，彷彿只是無數海底生物中可見的一部分；就像是進入另一個世界的微小一瞥。在其他較為傳統的曲目中，並置了不同的風格，有時是流暢的，有時則否——爵士樂銜接流行歌曲的記憶點，卻又與侵入的合成音效相抗衡。最終的結果，是一張充滿情緒的神祕專輯，具有真實力量與獨創性。兩張專輯在結構上的區別，在於伊諾在《另一個綠色世界》中穿插了「質感的」（textural）片段，而鮑伊則將它們分開，放在唱片另一面，為《低》提供了一種元敘事（metanarrative）[5]。

伊諾將自己定位為「非音樂家」；他甚至試圖（但失敗了）想在護照的職業欄這樣寫。當然，他擁有很多技巧，但他的洞見在於把錄音室當做最主要的創作工具〔他曾寫過一篇名為〈錄音室作為作曲工具〉（The Studio as a Compositional Tool）的文章〕。這使得重點在於脈絡而非內容，在聲響的表面而非深層的旋

律結構。這與搖滾樂那種更為「根基」（rootsy）的方法截然不同，那是指將音樂技巧視為特權，而錄音室裡的「把戲」（trickery）也是不受歡迎的；在此，錄音室更像是一臺相機，拍攝著表演的快照。伊諾的干預主義觀點（interventionist vision），不僅肇因於 1960 年代中期流行音樂的錄音室實驗，也要歸功於前衛的處理驅動技術，例如卡爾海因茲・史托克豪森（Karlheinz Stockhausen）[6] 或約翰・凱吉（John Cage）[7] 等人，他們是 1950、1960 年代使用磁帶拼貼與迴路（loop）、預置樂器（prepared instruments）、電子樂器與隨機性的先驅。但在 1970 年代早期，音樂令人興奮之處，並不在於史托克豪森那些枯燥的腦力激盪（他總是被人欣賞多於被聆聽），而是在於有更多的流行形式，可以透過學術傳統的實驗主義而振奮鼓舞。鮑伊一直對伊諾的錄音方式很感興趣，偶爾也會使用類似的技巧——例如《鑽石狗》（*Diamond Dogs*）中柏洛茲式（Burroughsian）[8] 的切割實驗就是同一個方向，刻意利用迷失方向的方式，來激盪一些嶄新、獨特的事物。

鮑伊和伊諾答應彼此要保持聯絡。同時，《站到站》的巡迴演唱會來到了終點站：巴黎。鮑伊以「史丹頓·瓊斯」（Stenton Jones）（史丹頓是他過世父親的中間名）的名字搭乘火車前往巴黎，並在巴黎博覽館（Pavillon de Paris）舉行了兩場音樂會（5月15日至18日）。他在阿爾卡薩（Alcazar）夜總會舉辦了一場華麗的巡迴演出結束派對，列席者都是娛樂業界的佼佼者，還有來自歐洲半上流社會（demi-monde）的時尚人士（包括鮑伊在晚會結束時與其過夜的羅米·海格）。在鮑伊舉辦的另一個巴黎派對上，這次是在藍天使（Ange Bleu），並安排發電廠樂團短暫亮相，當他們以十足1930年代的復古風格打扮，面無表情地進入派對時，獲得了五分鐘的起立鼓掌，就像吉爾伯特和喬治（Gilbert & George）[9]在做音樂一樣。鮑伊被迷住了。「你看看他們，他們太棒了！」他不停地對在巡演中陪伴他的伊吉·帕普重複說道。

　　鮑伊已經在洛杉磯見過發電機樂團的主唱

弗洛里安·施耐德（Florian Schneider）和羅夫·哈特（Ralf Hütter）。根據施耐德和哈特的說法，他們曾討論過合作一事，但鮑伊卻否認了。不論情況如何，都沒有任何結果，但鮑伊搬到德國後，仍在社交場合見過他們幾次。如今，鮑伊對於發電廠樂團在音樂上對他的影響，仍採取模稜兩可的態度，儘管在《低》裡面，不可否認也有一些發電廠樂團的風格，但是，鮑伊和他們的節奏概念確實有很大分歧。《低》是合成與有機的結合——鮑伊把節奏藍調節拍與電子聲景鍛接在一起；但發電廠樂團則是在過程中，將節拍裡的人類元素完全消除〔他們的機器節奏最終透過浩室（house）和電音（techno）回到了黑人音樂裡，但這是另一個故事了〕。

發電廠樂團在鮑伊職業生涯的此一階段，具有更廣泛的意義。正是 1974 年發行的《高速公路》，將他的注意力轉回了歐洲與電子音樂之上：「我對發電廠樂團最感興趣的，就是他們那份從刻板的美國和弦序列中脫穎而出的獨特

決心，以及全心全意擁抱透過他們的音樂表現出來的一種歐洲感性，」鮑伊在 2001 年說，「這就是他們對我很重要的影響。」

　　發電廠樂團和 1970 年代初的德國酸菜搖滾樂隊，如電影導演韋納・荷索（Werner Herzog）[10] 所言，屬於「沒有父親，只有祖父」的一代德國人。發電廠樂團樂隊的主唱羅夫・哈特在 1978 年對一位法國記者說，「因為戰爭及其所造成對過去的斷裂，我們不再有需要尊重的傳統，可以自由實驗。我們也沒有被流行明星的神話所迷惑。我們在 1930 年代已經看多了。」這種斷裂推動著德國藝術家向未來前進，但有時也會向後退，跳過一個世代，回到納粹災難之前，來到威瑪時代的虛假黎明，或上個世紀的德國浪漫主義。發電廠樂團其實兩者兼具，用電子樂和前衛技術創造了一種「歐洲工業民謠音樂」（European industrial folk music），讓人聯想到一個大致上是戰前的未來主義樂觀世界。樂隊成員沃夫岡・弗勒爾（Wolfgang Flür）解釋道：「我們樂團裡的每個成員，都是二戰甫

結束便出生的孩子。所以，我們沒有自己的音樂或流行文化，什麼都沒有，有的只是戰爭，而且戰前只有德國民謠。在1920或1930年代，旋律開始發展，這些成為我們作品的文化起源。所以，我想這是我們身上與生俱來的；我無法解釋我們，但它就是我們。它是浪漫的、幼稚的，也許是天真的，但我對它卻無能為力。它就在我心裡。」

發電廠樂團的專輯喚起了人們對那個年代的回憶，當時，高速公路是一種新奇的事物；在那時坐著蒸汽火車橫越歐洲，則是魅力的縮影。他們回顧廣播的黃金時代，或像《大都會》（*Metropolis*）這類1920年代電影的未來主義願景（最近，還包括他們二十年來對於騎乘自行車的痴迷，將機械救贖的工業幻想簡化為最簡單的表達）。鮑伊對這種從未發生過的、未來的懷舊之情，也有所察覺；這種哀傷貫穿了《低》以及後續的《「英雄」》。在內心深處，它是浪漫主義的一種形式〔發電廠樂團於1977年的歌曲〈法蘭茲‧舒伯特〉（Franz

Schubert）曲名便表明了這一點〕。

　　有幾年，鮑伊和發電廠樂團的事業似乎交織在一起。鮑伊正在製作《低》的時候，發電廠樂團也在錄音室裡，錄製他們的突破性作品《環歐快車》（*Trans-Europe Express*）。專輯封面上有一張他們的照片，照片中的樂團看起來像 1930 年代的弦樂四重奏。這張專輯的同名曲以滑稽的方式提到了鮑伊和他自己的「火車」專輯（「從站到站到杜塞道夫市，遇見伊吉・帕普和大衛・鮑伊」）；鮑伊在《「英雄」》〔〈V2-施耐德〉（V2-Schneider）那首歌〕中也回敬了他們。鮑伊和發電廠樂團都將自身行為構思成一個整體——音樂、服裝、藝術作品、演唱會、採訪，都是整合為一體，而且自我指涉。他們都向泛歐洲主義（pan-Europeanism）點頭，用法語、德語和英語錄製自己的歌曲。兩者都培養了一種「敢曝」感（camp sensibility）[11]，在反諷和真誠之間的微妙縫隙中運作。兩者也都把後現代的拼湊與復古的現代主義美學融合在一起。他們也透過看似否定情感的方式，來

創作抒情的音樂。透過精神病學的稜鏡來看，
兩者的作品都顯得相當自閉（鮑伊的自閉症是
精神分裂症；發電廠樂團則是強迫症）。

夢想何辜？
what can I do about my dreams?

　　5 月中旬，巡迴演出結束後，鮑伊和伊吉一起回到巴黎西北 40 公里處，風景如畫的赫魯維爾城堡（Château d'Hérouville）休息幾天。1969 年，這座城堡被法國著名電影作曲家米歇爾・馬涅（Michel Magne）改建成了錄音室。和伊吉一起在那裡閒逛時，鮑伊與城堡的經理兼首席音響工程師羅宏・希柏（Laurent Thibault）會面，他曾是重量級前衛搖滾樂隊瑪格瑪（Magma）[1] 的貝斯手。兩人徹夜長談。令希柏感到驚訝的是，鮑伊似乎對瑪格瑪樂團那些奇特的作品非常熟悉，他們的作品主要包括一系

列概念專輯，是關於一個名為「科拜亞」
（Kobaia）的星球，其中許多歌曲都是用科拜亞
語（Kobaian）[2]演唱的。當晚結束時，鮑伊同
意拿出 20 萬法郎預訂 7 月和 9 月的錄音室（8
月已經被別人預訂了）。1973 年，他已經在那
裡錄製了《海報美人》（Pin-Ups），也將在
「城堡」內錄製《低》的大部分內容。

之後，鮑伊從那裡搬到了瑞士沃韋（Vevey）
附近，位於克洛斯・梅桑（Clos-des-Mésanges）
一所大房子裡。這次搬家是由他的妻子安姬所
策劃，部分原因是為了讓他遠離洛杉磯，但主
要還是出於稅務方面的考量。據聞鮑伊應該要
安頓下來，與五歲的兒子和妻子共享家庭生
活；但到了這個階段，他們的婚姻（即使以
1970 年代的搖滾婚姻標準來看，也是開放到匪
夷所思）也已經因為陷入相互指責和嫉妒的泥
淖或多或少瀕臨破裂。安姬尤其看不順眼鮑伊
的助手可琳，鮑伊用她來擋掉自己不想見的
人。「可可[3]把那些令人討厭的人排除在他的
生活之外，」他的朋友兼製作人托尼・維斯康

蒂（Tony Visconti）在 1986 年說，「而安姬已經成為那些人其中之一。」鮑伊常常在沒有告訴安姬的情況下徹底消失，有時去了柏林，只有可可知道。這讓安姬很生氣。這對夫妻的生活行程安排變得越來越複雜；當安姬不在倫敦時，鮑伊會住在家裡，但當她回家時，他會在附近的一家酒店訂房。

雖說本來是想在巡演結束後放鬆一下，但鮑伊很明顯地是那種靠緊張的精力（而非放鬆）才能振奮起來的人。他在克洛斯·梅桑的藏書有 5,000 冊，幾乎等同圖書館，於是他全心投入閱讀之中。從十六歲離開學校之後，鮑伊一直是個熱衷於智識、無師自通的人；但現在這已經變成了一種執念。巡迴演出期間，鮑伊以一種文化狂熱的方式在歐洲各地旅行，去聽音樂會、參觀畫廊，學習一切他能學到關於藝術、古典音樂和文學的知識。這是對美國的一種反動，但也有將一種狂熱替換成另一種狂熱（儘管是更健康的）的意思在裡面。

對工作狂鮑伊來說，在瑞士阿爾卑斯山的悠閒生活是另一個海市蜃樓，當伊吉出現時，他們開始排演伊吉的第一張個人作品《白痴》（The Idiot），由鮑伊製作並協力創作。他早就很欣賞伊吉原始的龐克樂隊丑角樂團（the Stooges）；帶著他們與他當時的經紀公司「密友」（Mainman）簽約，並為丑角樂團的經典專輯《原始力量》（Raw Power）混音，更不斷在媒體上盛讚伊吉。兩人在洛杉磯走得很近，當時一蹶不振的伊吉把自己送進了精神病院。「我想，他尊重我把自己關進瘋人院這件事。」1977 年，伊吉說。「他是唯一一個來探望我的人，其他人都沒來……一個都沒有。甚至連我在洛杉磯的所謂朋友也沒有……但大衛來了。」〔此時在英國，鮑伊那罹患精神分裂症、同父異母的哥哥泰瑞（Terry），已經在精神病院裡拘留了好幾年。〕

1975 年間，各式各樣的錄音都沒有創造出什麼價值〔有一首類似於哀歌的〈向前〉（Moving On）從來沒發行過，此外還有幾首收

錄在《慾望人生》（*Lust For Life*）裡，最後被改得面目全非的歌曲〕。但鮑伊曾邀請伊吉參加《站到站》的巡迴演出，早在試音時，他們就根據卡洛斯·阿洛瑪的一段樂句（riff）[4] 創作出了〈午夜姊妹〉（Sister Midnight）。鮑伊寫了第一段，伊吉則根據他曾經做過的一個戀母情結夢境寫了剩下的段落。鮑伊和伊吉的創作之間存在著分歧，鮑伊曾在巡迴演出現場演唱過幾次〈午夜姊妹〉，但它最後還是成為了《白痴》裡的第一首作品，也是他們豐沃（後來卻不那麼豐沃）的合作關係中，第一個真正的果實。

6 月的大部分時間，鮑伊都留在克洛斯·梅桑工作、繪畫與閱讀。他拜訪了住在附近的查理·卓別林（Charlie Chaplin）的妻子奧娜（Oona）[5]。（「這個傢伙和查理來自倫敦的同一個地方，聰明又非常敏感；他走進來想和我聊天。我真的對他非常著迷。」）他經常出現在當地的酒吧和餐館裡，穿著簡單，通常都很低調。但到了月底，他已經受夠了，和伊吉一起

回到了赫魯維爾城堡。

　　這座十六世紀的城堡，之前是馬車驛站和馬廄，建在另一座城堡的廢墟之上，聽說曾是弗雷德里克・蕭邦（Frédéric Chopin）和他的情人喬治・桑（George Sand）祕密幽會的場所。廣闊的翼樓中有三十多間臥室、排練室、廚房、餐廳和遊戲室。室外有游泳池、網球場、美麗的噴泉和瀑布，甚至還有一座迷你城堡和護城河。占地極廣，給人的感覺是完全與世隔絕、置身鄉間，儘管，事實上，巴黎離這裡只有不到一個小時的路程。

　　這是有史以來第一座住宅錄音室——這個概念後來被大量複製。有兩間錄音室位於外屋，可能是以前的馬廄，第三間錄音室則位於右翼樓。1976 年，在「城堡」租用一間錄音室的費用為每天 5,500 法郎（當時等同 550 英鎊、1,000 美元），這還不包括當時昂貴的磁帶（一卷 50 毫米的磁帶要價 700 法郎）。錄音師一天的工作費用約為 1,000 法郎。這些錄音室在

當時是非常先進的；鮑伊為《白痴》和《低》所使用的錄音室有一個 MCI-500 控音臺（console）和歐洲第一臺西湖（Westlake）監聽器。「城堡」錄音室最初於 1969 年開張，花了幾年時間建立起國際性的聲譽，最後，1972 年艾爾頓·強（Elton John）在這裡錄製了《白鬼城堡》（*Honky Château*）。從那時起，「城堡」的客戶群便不斷擴大，包括平克·佛洛伊德樂團（Pink Floyd）、感恩死者樂團（Grateful Dead）、暴龍樂團（T-Rex）、洛·史都華（Rod Stewart）、比爾·懷曼（Bill Wyman）、凱特·史蒂文斯（Cat Stevens）和比吉斯合唱團（Bee-Gees），以及數十位法國藝人。

鮑伊和伊吉在「城堡」安頓下來；他們的想法是要在心血來潮時錄音，但基本上是輕鬆進行。從表面上看，這兩人是不可能成為朋友的。雖然他們有一些共同點——都是搖滾表演者、都處於個人和藝術的僵局中、都在與毒品和心理健康問題奮鬥——但這基本上是一種異性相吸的情況。鮑伊是性別曖昧的英國花花公

子，而伊吉則是猛男型的美國搖滾樂手。在事業方面，鮑伊如魚得水，他的名氣大到超出搖滾樂界；相較之下，伊吉則處於空前低潮，身無分文，沒有樂團，也沒有錄音合約，直到鮑伊利用自己的影響力為他在 RCA 公司找到了一份合約。鮑伊是個完美的專業人士：即使在古柯鹼成癮的那些夜晚，他仍然為專輯巡迴演出、定期在媒體上自我宣傳、主演了一部電影，當然，還錄製了許多人認為是他最好的專輯。另一方面，伊吉則反覆無常、散漫、缺乏自律，該出現在錄音室時卻不見人影，一整年都沒推出一張唱片——如果沒有鮑伊這種人的幫助，基本上他就萬劫不復了。

伊吉對鮑伊的需求，似乎比鮑伊對他的需求大得多。但伊吉在地下音樂圈有一定聲望，鮑伊可能對此很羨慕。「我不像他那樣擅於執行，」伊吉在 1996 年說，「他做什麼都可以做得那麼好、那麼輕鬆，我做不到。」「但我知道我有一些他沒有、也永遠不可能有的東西。」伊吉的形象是危險與暴力、城市邊緣、亡命之

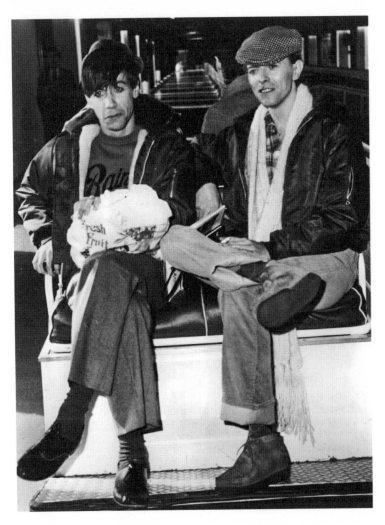

1977 年 3 月，大衛・鮑伊與伊吉・帕普合影於德國。

徒，狂野、無拘無束的自由，甚至於虛無主義……總之，是美國陽剛氣質的鈍器，與鮑伊當時的形象截然相反。他的朋友馬克·波蘭（Marc Bolan）[6] 輕蔑地說：「大衛總是對硬漢招架不住。」同樣，伊吉也被鮑伊身上「英國音樂廳、歌舞表演」的特質所吸引，在他們初次見面時，他就看到了這一點。換句話說，這是個完美的互補匹配。

鮑伊對待他仰慕的那些人的方式，有一點湯姆·雷普利（Tom Ripley）[7] 的味道，彷彿他們是另一個自己要扮演的角色。之前鮑伊已在相當類似的情況下，找到並結識了另一位美國硬漢路·瑞德（Lou Reed）。瑞德的前樂團地下絲絨（Velvet Underground）無庸置疑是 1960 年代紐約樂壇的傳奇，但到了 1970 年代初，瑞德的運氣不佳，急需有人拉他一把。此時鮑伊出現了，他在媒體上稱讚瑞德，並製作了《變形人》（Transformer，1972）——這張專輯確實以經典名曲〈狂野漫步〉（Walk on the Wild Side）改變了瑞德的事業。這張專輯有很大部

分是關於紐約的同性戀與異裝癖場景，而魅力四射的鮑伊，也的確幫瑞德帶出了內心的變裝皇后。在某種意義上，他也為伊吉做了同樣的事，讓伊吉那種極端的搖滾表演，注入了諷刺性和歌舞表演的感覺，為他披上了一層廉價歐洲式精緻虛假的外衣。

對於鮑伊來說，《白痴》不僅僅是為了使伊吉停滯不前的職業生涯再次復活，也是《低》的一次排練，兩者幾乎是背靠背般在同一間錄音室裡錄製出來的。事實上，錄音過程也重疊了。錄音師羅宏·希柏說：「《低》是在《白痴》之後錄製的，但《低》卻先發行了。大衛不想讓人們認為他的靈感來自伊吉的專輯，但事實上這是一樣的。甚至有些我們為伊吉錄製的曲目，最後卻被收錄到了《低》裡面，比如〈世界上有什麼〉（What in the World），這首歌原本叫〈孤立〉（Isolation）。」（你可以聽到伊吉在〈世界將如何〉裡面的伴唱。）鮑伊製作了《白痴》，演奏了許多樂器，並共同編寫了所有的歌曲——歌詞主要是由伊吉撰

寫，音樂則由鮑伊編寫。「可憐的吉姆（伊吉的真名），在某種程度上，成了我想做的聲音的天竺鼠，」鮑伊後來解釋道，「那時候我沒有材料，也不想寫出所有的東西。我覺得自己更想退到後方，去支援別人的工作，所以那張專輯在創作上，恰逢其時。」伊吉對此表示贊同。「鮑伊有一種工作模式是反覆出現的。如果他對自己想進入的工作領域有什麼想法的話，作為第一步，他會先採取專案或為別人工作的形式來積累經驗，稍微嚐嚐那種滋味，然後再去做他自己的……我想他也是用這種方式和我合作。」

與《低》一樣，錄音工作全都是在晚上完成的，差不多是從午夜開始。鮑伊負責鍵盤、薩克斯風和大部分的吉他；其他樂手包括鼓手米歇爾・馬利（Michel Marie）和貝斯手羅宏・希柏。菲爾・帕馬（Phil Palmer）是奇想樂團（The Kinks）主唱雷・戴維斯（Ray Davies）的姪子，在〈混跡夜店〉（Nightclubbing）、〈噹噹男孩〉（Dum Dum Boys）和〈中國女孩〉

（China Girl）等歌曲中演奏吉他。卡洛斯・阿洛瑪沒有在場，但鮑伊節奏部門的其他人（丹尼斯・戴維斯和喬治・莫瑞）出現了幾個星期。據羅伯特・弗里普（Robert Fripp）說，鮑伊曾要求他和伊諾也參加，但「正巧大衛和伊吉發生了爭執，這個案子就被擱置了。」橙橘之夢樂團（Tangerine Dream）的鍵盤手愛德格・弗羅斯（Edgar Froese）也在「城堡」，但顯然在錄音還沒開始前就不得不離開了。瑞奇・嘉迪納（Ricky Gardiner）是前衛搖滾樂團乞丐歌劇（Beggar's Opera）的吉他手，他最初也受邀去協助《白痴》，「後來我在最後一刻接到電話，說我不必去了，鮑伊先生也向我表示了歉意。」他後來回憶道；幾星期後，他又接到一通電話請他去「城堡」，「問我能不能去……在新專輯中創造奇蹟？」那張新專輯當然就是《低》。

在錄音室裡，伊吉會坐在錄音室的地板上寫歌詞，周圍放著書和一堆紙。但在音樂上，鮑伊才是控制者。他帶著錄在迷你磁帶上的樂

器片段來到錄音室，然後播放給樂手們聽。他指揮他們的方式，多多少少都是有點自閉的。「我不斷地問他，我們播放的東西是否可以。」羅宏·希柏在 2002 年回憶道，「他不會回答。他只是盯著我，不發一語。這時我才意識到，他永遠不會回答。舉例來說，鮑伊會用鮑德溫（Baldwin）鋼琴和馬歇爾（Marshall）擴音器演奏。米歇爾從他的鼓箱中站起來，看看鮑伊在幹什麼。鮑伊還是一言不發。我把這一切都錄了下來。鮑伊會回放來聽，一旦他對結果滿意，我們就會繼續做下一件事。過了一段時間，我們就不再問他任何事情了。」他們很快就錄好了，卻搞不太清楚他們是在錄伊吉的專輯，還是在錄鮑伊的專輯。

根據希柏所言，《低》那標誌性的撞擊鼓聲，也是在這些錄音過程中構思出來的。「城堡」是歐洲第一個擁有「黃昏協調器」（Eventide Harmonizer）的地方，這是一種電子音調轉換裝置——可以直接提高或降低任何樂器的音調，而不必像以前那樣將錄音帶放慢。

鮑伊顯然決定將協調器連接到鼓上，造成了令人驚異的結果。不過這種說法與托尼‧維斯康蒂的說法並不相符（稍後會提及）。聽《白痴》的時候，其中有些歌曲雖然看似確實有著經過處理的鼓聲〔尤其是〈歡樂時光〉（Funtime）〕，但它並沒有維斯康蒂為《低》開發出來的鼓聲那麼先進或驚豔。

當時，伊吉興奮地把《白痴》稱作發電廠樂團和詹姆士‧布朗（James Brown）的交集。這是一種誇大，而且實際上比較適合用來形容《低》的第一面。《白痴》主要仍是一張搖滾專輯——充斥著重金屬風格的樂句，並沒有像《低》那樣試圖營造出一種流行的感覺。但鮑伊善於類型混雜及蒐集，卻讓《白痴》呈現出這樣的感受。大多數曲目中都蔓延著一種放克（funk）的感覺；合成器填滿了聲音（有時模仿弦樂，有時則作為音效）；鼓機的早期運用，出現在〈混跡夜店〉裡；不和諧的、飄蕩的主音吉他線（大部分由鮑伊演奏）與瑞奇‧嘉迪納在《低》的第一面所完成的東西非常相似。

在最後一首歌〈大量生產〉（Mass Production）中所出現的工業噪音循環樂句裡，實驗主義表現得尤其明顯。「我們用大衛的琶音器（ARP）做了一個磁帶循環樂句，」希柏回憶道，「但聽起來太不穩定了，大衛不喜歡。所以我想到了用四分之一英寸的磁帶錄音，一旦他滿意，我就建立了一個巨大的循環樂句，我們不得不在調音臺周圍設立麥克風架。循環樂句播放時，你可以看到那些用來黏接的白色小膠帶，使它看起來像一列玩具火車。大衛坐在他的旋轉椅上將近四十五分鐘，就這樣看著磁帶一圈一圈地繞著房間的四個角落轉，到最後，他終於說了：『錄音吧』。」〔當然，這是在音序器（sequencers）出現之前──現在電腦只需要幾分鐘就可以完成一切工作。〕

《白痴》也可以看出伊吉正在努力向其他風格靠攏，實驗自己的聲音：「和身分成為製作人的鮑伊合作時……他是個超級討厭鬼──超誇張、瘋子、超機車！但他有很棒的點子。我可以舉出的最好的例子是，當我在創作〈歡樂

時光〉的歌詞時,他說:『是的,歌詞很好。但別唱得像個搖滾歌手一樣,要唱得像梅‧蕙絲(Mae West)[8]。』那使歌曲讓人聯想到另一種類型,就像電影一樣。另外,也有一點同性戀的味道。歌裡的人聲因為這個建議,而變得更來勢洶洶了。」

伊吉那僵直、抑鬱的低吼聲,彷彿法蘭克‧辛納屈(Frank Sinatra)吸了毒,是這張專輯的標誌之一。就和《站到站》一樣,這種唱腔是一種異化的男性歇斯底里。這張專輯在情感上不確切的特性,從第一首超強的〈午夜姊妹〉就能看出來。一個放克貝斯和樂句對抗著汙穢、不和諧的吉他演奏,而伊吉的深沉低音與鮑伊的假聲叫喊,形成了奇怪的對比。歌詞則定下了這張專輯折磨人、精神失常的基調,伊吉敘述了一個夢,夢中「母親在我的床上,我和她做愛/父親為我開了槍,用他的六把槍追殺我」。

若非因為專輯中含有「敢曝」風格及黑色

幽默的諷刺，這張專輯會給人持續強烈的不安感。《低》的自閉症世界觀中，關係是不可能存在的；在《白痴》中，關係不僅是可能的，而且是一種具相互破壞性的成癮。歌曲以共同依賴的快樂願景開場，卻又陷入破裂、沮喪或暴力。〈中國女孩〉（六年後鮑伊將其重新演繹成一首俗氣的流行歌曲，但在這裡則非常完美）使用了東方與西方的比喻，伊吉用「電視，藍色的眼睛」和「想要統治世界的男人」使他的東方情人墮落。（這首歌也暗示了鮑伊的救世主妄想。「我無意中晃進城，就像一頭神聖的牛，腦海中出現了卍字飾的影子，為每個人制定了計畫。」）即使是開玩笑的、德國酒店式的〈小女孩〉（Tiny Girls）（鑑於伊吉當時的性癖好，這是個冒昧的標題），也以令人不快的訊息結束，說在這個世界上，即使是「沒有技巧的女孩」，最後也「唱著貪婪的歌，就像一個年輕的女妖」。人際關係是權力鬥爭，其中謊言和欺騙是武器，最終是弱肉強食。

　　這裡面有厭女症，但也有很多自怨自艾——

事實上，這幾乎正是那從惡化關係中逃離的兩個毒蟲可能會做出來的專輯。但這些歌曲大多用諷刺和幽默感發酵過了。例外的是最後一首八分半鐘的歌曲——專輯其他部分都完全不能與〈大量生產〉的純粹虛無主義相比（伊諾形容聽這張專輯就像把頭伸進混凝土裡一樣，除了這首歌之外，可能完全不正確）。嘎吱嘎吱的工業合成音與扭曲的吉他聲在「煙囪打嗝，乳房變成棕色」的種族滅絕意象上纏鬥。伊吉在自殺的背景下低吼著（「雖然我想死，但你又把我放回了隊伍中」），乞求那個不辭辛勞救了他的愛人「給我一個和你差不多的女孩的電話號碼」，因為「我和他差不多」。與自我的疏遠現在已經完成，在失諧的合成器、碾軋噪音的泥沼中，這首歌崩潰了。

整張專輯遍布著鮑伊的風格「印記」，甚至連專輯名稱的文學暗示，也是鮑伊多於伊吉。封面是一張黑白照片，照片中的伊吉擺出了一個空手道風格的姿勢，靈感來自於德國表現主義畫家埃里希・赫克爾（Erich Heckel）[9]

的畫作《羅奎洛爾》（*Roquairol*）——一個鮑伊式的參照。鮑伊不僅寫了大部分的音樂，他還提出了歌曲的主題和標題，並整體上啟動了伊吉的想像力。對於〈噹噹男孩〉，「我只能在鋼琴上彈出幾個音符，我無法完成這首曲子，」伊吉後來回憶道，「鮑伊說：『你不覺得可以用它來做點什麼嗎？你何不講講丑角樂團的故事呢？』他給了我這首歌的概念，也給了我標題。然後他又加上了一個現在的金屬樂隊最喜歡的吉他琶音。他彈了一遍，然後又請菲爾・帕瑪來彈這首曲子，因為他覺得自己的彈奏技術不夠熟練。」伊吉也很清楚這張專輯被認為是鮑伊的專輯的危險性，並影響了他在兩人接下來合作的《慾望人生》中的作品：「樂團和鮑伊會離開錄音室去睡覺，但我不會。我工作是為了要在第二天比他們快一步……看吧，鮑伊是個快人一步的傢伙。思維敏捷，行動迅速，非常活躍、敏銳的一個人。我意識到我必須比他更快，否則，那會變成誰的專輯？」

然而，這種影響絕不是單向的。那些更為

刺耳、更加混亂的吉他聲，後來注入了《低》之中，並在《「英雄」》裡得到更進一步的發展。對伊吉的遣詞方式，鮑伊的印象也特別深刻。「〈中國女孩〉的歌詞相當特別；他在寫這首歌的時候，這首詞真的是用丟出來的，」鮑伊在 1993 年回憶道，「這首詞幾乎是在錄音現場一字不漏地被丟出來，幾乎是一字不差。他可能只改了三、四行。但這是一種他所擁有的、自發性自由思想的非凡天賦。」

　　伊吉的歌詞為鮑伊點出了一種新的寫作方式，並且體現在《低》之中〔「牆壁關上了，我需要一點噪音」，〈噹噹男孩〉聽起來有點像〈聲音與光影〉（Sound and Vision）中一句失落的歌詞〕。在之前的專輯裡，可以感受到鮑伊為了逃避陳腔濫調而做出的努力，讓他不得不訴諸於越來越多的巴洛克式結構和冷僻的意象。有時，他玩過頭了（「在狗腐爛排泄狂喜的地方，你只是吸血鬼的盟友，處女王的定位者」）。但在伊吉身上，並沒有什麼吊書袋的小聰明。他在保持簡單、直接和個人化的同時，

避免了陳腔濫調。1970 年代鮑伊和伊吉的作品中都有死亡的影子，但鮑伊做不到「雖然我想死，但你又把我放回了隊伍中」這麼直白；相反地，他把死亡的衝動定位在搖滾樂自殺的神祕感之中，定位在戀人牽著手跳河的神祕感之中，凡此種種。這樣的浪漫意象，在《低》中都被摒棄了。

《白痴》是一張轟轟烈烈的專輯，展現出他們兩個人最好的一面。它在當時並沒有取得很大的商業成功，但在創作時也沒有做出任何商業上的讓步。儘管如此，《白痴》以它的方式，變成了和《低》一樣有影響力的作品。如果不是伊吉先出現，後來歡樂分隊（Joy Division）的伊恩・柯蒂斯（Ian Curtis）那凝結的歌聲，會變得難以想像。而〈大量生產〉幾乎是歡樂分隊的範本（也很可能是伊恩聽到的最後一首歌──當他的妻子發現他的屍體時，《白痴》還在唱盤上旋轉著）。如果說伊吉是龐克教父，那麼《白痴》就是伊吉保持領先一步的聲音（當然是在鮑伊的幫助下），引導著新一代的人

走向1970年代末、1980年代初的後龐克（post-punk）場景。

　　鮑伊仍然受到心理問題的困擾——來自偏執和黑魔法的妄想。有好幾次，他出現在潘多斯（Pontoise）附近的醫院裡，相信自己被毒死了。另一次，伊吉開玩笑地把他推到「城堡」的泳池裡去；幾個月前，在洛杉磯的一個派對上，演員彼得・塞勒斯（Peter Sellers）曾警告他，泳池底部的「黑色汙漬」具有神祕的危險性，鮑伊因此當場決定放棄錄音。錄音就這樣被耽擱了好幾天，直到伊吉說服他回來。音響工程師希柏也被鮑伊的妄想症搞得焦頭爛額。希柏基本上是與維斯康蒂共同製作了這張專輯，並一起進行了混音，但鮑伊卻將他（以及所有的錄音師）從製作名單中刪除。鮑伊認為希柏把一個記者偷偷帶進了「城堡」，儘管事實上他已經知悉這一切，而且很可能根本就是他自己安排的。「大衛沒有去接受採訪，但他告訴我有個記者要來，並告訴我該對他說些什麼，」希柏回憶說，「之後，當大衛回到『城

堡」，他在下車時把那本《搖滾與民謠》（*Rock 'n' Folk*）（法國一本類似《滾石》的雜誌）扔到了我臉上。他說他不知道我們之間有一個叛徒……記者問了所有樂手的名字，大衛本來很樂意分享這些資訊，但後來改變了主意，不想讓任何人知道。然後，接下來他告訴我，這篇法國文章可能會在國際上出現，我說的話會被人信以為真，因此他不能把我的名字放在唱片封套上。當然，我的下巴都快掉到地上了，而且在回巴黎的路上，他說，這會讓我得到一次教訓。」

到了 8 月，由於「城堡」已經被另一個樂團預定了，《白痴》的錄製轉往喬吉歐·莫洛德（Giorgio Moroder）所擁有的「慕尼黑音樂天地」（Munich Musicland）錄音室。鮑伊與莫洛德和他的製作夥伴彼得·貝洛特（Peter Bellote）會面，他們是那時候席捲德國的歐洲迪斯可電子音樂的先驅。當時他們並沒有任何合作計畫（多年後才開始合作），但從某個角度來看，莫洛德和鮑伊雙方所做的事情其實沒

有太大的差別。莫洛德使用紐約迪斯可的聲音，將其與合成器和砰然作響的機器節拍結合起來，創造出一種特別具歐洲風味的舞曲。而在接下來的那年，莫洛德和貝洛特製作了唐娜・桑瑪（Donna Summer）那首造成極大影響的電子迪斯可歌曲〈我感到愛〉（I Feel Love），在當時給伊諾留下極深的印象。

根據鮑伊的說法，他和伊諾大約是在這個時候開始見面的。鮑伊說：「1976 年，在我們定期的聲音交流聚會上，伊諾和我交換了自己喜歡的聲音。伊諾提供了他當時最喜歡的喬吉歐・莫洛德和唐娜・桑瑪那具有軍事感的節奏藍調，而我則為他播放了『新！』樂團和其他杜塞道夫的音樂。這些算是成為了這年背景音樂的一部分。」這聽起來有點不太可能——伊諾應該在 1976 年夏天就已經聽過「新！」樂團了，因為他已經和「新！」樂團吉他手麥可・羅瑟（Michael Rother）認識並合作過（羅瑟的另一個團體諧神樂團早在 1974 年就得到了伊諾的擁護）。

無論如何,「新!」樂團無庸置疑是鮑伊當時音樂版圖的一部分。「1975 年左右,我在柏林短暫停留期間,第一次買了《新! 2》(*Neu! 2*)的黑膠唱片,」他後來回憶道:「我買下是因為我知道他們是發電廠樂團的分支,一定值得一聽。事實上,他們被證明是發電廠樂團恣意妄為、無政府主義的弟兄。我完全被丁格(Dinger)那充滿侵略性的吉他轟鳴聲,還有幾乎但不完全是機器人/機器的鼓聲所吸引。1976 年夏天,我打電話給麥可・羅瑟,問他是否有興趣與我和伊諾合作製作我的新專輯《低》。雖然麥可很熱心,卻不得不拒絕,直到今天我還在想著,如果有他的加入,會對那三部曲產生什麼樣的影響。」

　　在此,鮑伊又把某些事情搞混了。1975 年他並不在歐洲,所以大概是在 1976 年春天,他才首次拿到「新!」樂團的專輯(這使我很困惑,因為我也感覺到「新!」樂團對《站到站》的影響)。而羅瑟回憶道,1977 年鮑伊與他聯絡是為了《「英雄」》的錄製,而非為了

《低》。根據 2001 年《一刀未剪》（*Uncut*）雜誌對鮑伊的採訪，麥可‧丁格是鮑伊在《低》裡頭首選的吉他手。鮑伊無疑是指「新！」樂團二人組的另一位克勞斯‧丁格。據說鮑伊曾把他從「城堡」叫來，但丁格婉拒了。

羅瑟和丁格原本是發電廠樂團成員，但他們在 1971 年離開了發電廠樂團，追求他們更有機的聲音，錄製了三張有影響力的專輯（《新！》《新！2》《新！75》）。「新！」樂團的聲音是關於質感，關於將事物剝離到簡單的結構中，直到你到達一個空間、冥想的凹槽，通常即指「公路節奏」。〔伊諾曾說：「1970 年代有三種偉大的節奏——費拉‧庫堤（Fela Kuti）的非洲節奏（Afrobeat）、詹姆士‧布朗的放克，以及克勞斯‧丁格的『新！』節奏。」〕「公路節奏」基本上是一個穩定的 4/4 節奏，經常會慢慢淡入，但它的不同之處在於沒有節奏變化、沒有切分音，變化極度微小。吉他和其他樂器演奏伴隨著節拍，而不是用其他方式圍繞著出現。它是很人性化的，是一種

不斷持續下去、簡單的脈搏，誘發出一種恍惚的心境，與情感的溫柔湧現。「這是一種感覺，就像一幅圖畫，就像行駛在一條長長的道路或車道上，」克勞斯‧丁格在 1998 年解釋道，「它本質上是關於人生的，你必須如何繼續前進，繼續前進並保持行動。」

鮑伊在這個時候經常提到「新！」樂團，但我沒有在《低》中聽到任何聽起來太像他們的東西〔雖說〈新城鎮的新工作〉是對「新！」樂團分支杜賽朵夫（La Düsseldorf）的某種致敬〕。儘管如此，「新！」樂團這些樂隊的做法，和鮑伊在《低》中想做的事情是一致的。當時很多德國藝術家有種經歷了上一代人的背叛之後，被迫從一張白紙重新開始的感覺，為了看清楚有什麼會出現，不得不把一切都精簡到一無所有，這些都與《低》產生了共鳴。搖滾明星的舉止和面具，有一部分讓位給一個住在柏林某移民區的汽車修理店樓上試圖戒掉毒癮的癮君子。「無話可說，無事可做……我將會直接坐下，等待聲音和視覺的天賦。」

《低》的鮑伊，還有「新！」樂團以及罐頭樂團這些德國樂團的另一個共同元素，就是他們願意把音樂當作音景（soundscapes）[10]，而不是帶有旋律「敘事」、結構化的歌曲。這一點對〈哭牆〉或〈地下〉這樣的曲目非常有幫助。這些歌曲也有一種情感上的安靜，與鮑伊在早期專輯中，經常為了表達情感而退卻為一種裝腔作勢的音域截然不同。有很多德國樂隊也共同採取了激進重複與實驗性疊加的策略。有「新！」樂團的公路節奏、發電廠樂團的機器人節拍，也有罐頭樂團在〈哈利路哇〉（Halleluwa）這種歌曲裡面無盡的律動，聽起來像一個很長的即興演奏，但實際上是在錄音室裡用磁帶迴圈精心重新構築出來的。對於類似這種透過錄音室製造出來的，重複加上實驗的創意，鮑伊和伊諾想法趨於一致。

　　《白痴》的錄音從慕尼黑轉到了柏林，以及「牆邊漢莎」（Hansa-by-the-wall）錄音室。《低》團隊的核心在那裡匯集了關於《白痴》的一些收尾工作，節奏部分包括卡洛斯・阿洛

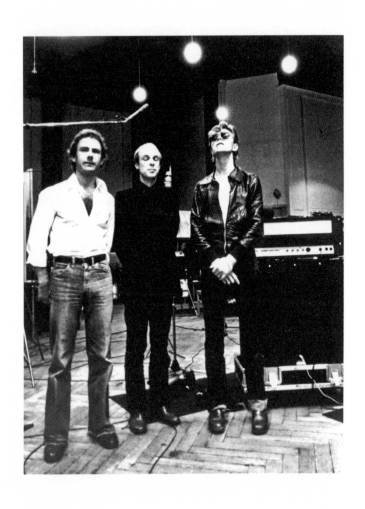

照片由左至右為羅伯特‧弗里普，布萊恩‧伊諾及大衛‧鮑伊，攝於 1977 年的柏林，錄製《「英雄」》的工作期間。

瑪、丹尼斯・戴維斯和喬治・莫瑞，以及製作人維斯康蒂，鮑伊曾邀請他們製作《白痴》混音帶。他本來就想讓維斯康蒂製作，但他一直沒空，所以鮑伊自己在希柏的協助下完成了這項工作。維斯康蒂發現磁帶的品質相當差——這是一項「搶救工作」——並在他能力所及的條件下，盡量完成了這項工作（現在回想起來，《白痴》略顯渾濁的聲音，使這張專輯增色了，而非減損）。

這是鮑伊第一次在「牆邊漢莎」工作，後來他和維斯康蒂在那裡進行《低》的混音，然後錄製其後續的《「英雄」》。錄音室距離柏林圍牆只有二、三十公尺。「從主室裡，我們可以看到柏林圍牆，也可以看到圍牆的另一邊，越過鐵絲網，看到紅衛兵的炮塔，」維斯康蒂回憶著在漢莎工作的日子，「他們有巨大的望遠鏡，他們會看向主控室，看著我們工作，因為他們和其他人一樣喜歡追星。有一天，我們問工程師，整天被警衛盯著看，會不會覺得不舒服；他們很容易就能從東邊對我們開槍，就

是那麼近，如果望遠瞄準器夠好，便可以射中我們。他說，過一陣子就會習慣了，然後轉過身來，拿了一盞頂燈對著衛兵，伸出舌頭、跳上跳下地騷擾他們。我和大衛馬上躲到錄音臺下面。『別這樣』，我們說，我們快嚇死了！」

那是柏林當時充滿激情、約翰・勒卡雷（John Le Carré）[11]的那一面。「所有鮑伊／伊諾／伊吉／漢莎的專輯，都是與他們的創作有關的神話，」新秩序樂團（New Order）的鼓手史蒂芬・莫里斯（Stephen Morris）在 2001 年回憶道，「為什麼一個可以俯瞰柏林圍牆的錄音室，如此重要？」圍牆提供的象徵意義，幾乎多到無法讓一個城市承受。所有的城市都圍繞著自己構建了神話——但在 1960、1970 年代的柏林，這個神話有可能讓城市窒息。這就是柏林作為西方的頹廢前哨——危險地被截斷和枯萎，凍結在災難的餘波裡，一個繼續為自己的罪孽付出代價的城市，在那裡，偏執不是瘋狂的標誌，而是對當時情況的正確反應。柏林圍牆的象徵意義既是心理學上的，也是政治上

圍牆只是柏林神話眾多層面的其中一個。——雨果・威爾肯

的。它不僅是冷戰的縮影，也是一面鏡子，你可以凝視它，看到一個鏡中世界，和你的世界完全一樣，但也完全不同。它分隔了心態，把精神分裂症擴大到一個城市的大小。而圍牆只是柏林神話眾多層面的其中一個。

等待天賦
waiting for the gift

　　《白痴》的混音完成之後，鮑伊回到了位
於瑞士的家中，不久後，伊諾也去那裡找他。
他們一起開始寫作構思新專輯，當時暫定名為
《新音樂：日與夜》（*New Music: Night and Day*）
（這個名字抓住了兩種不同方向的概念，但聽
起來卻相當浮誇，像是極簡主義作曲家的作
品）。在會議開始前幾星期，鮑伊曾打電話給
維斯康蒂：「他打電話給我，實際上，那是一次
電話會議，他讓布萊恩在一條線上，自己在另
一條線上。」後來，維斯康蒂告訴澳洲電臺主
持人艾倫・卡萊哈（Allan Calleja），「當時我

在倫敦，我想大衛和布萊恩應該在瑞士，那是大衛住的地方。大衛說：『我們這裡有一張概念專輯，我們想讓它變得非常與眾不同，正在寫一些奇怪的歌曲，是一些非常短的歌曲。』他從一開始就設想好了，其中一面是流行歌曲，另一面是布萊恩與橙橘之夢以及發電廠樂團風格的環境音樂。」其實，最初的想法，似乎並不想在第一面放那麼多流行歌曲，而是要有一些生猛的搖滾歌曲，盡量減少錄音室的干擾。這將會是兩種完全不同的方法，可能必須付出犧牲聲音統一性的代價。但是，也許鮑伊在《白痴》這張專輯中已經獲得了一些生猛的搖滾點子，而且與伊諾合作，總是會更偏向流行音樂。

這個想法是一次激進的實驗。維斯康蒂又說：「我們三人同意，在《低》未被承諾發行的情況下進行錄音。大衛曾問我，如果不順利的話，我會否介意浪費一個月的時間在這個實驗上？嘿，9月，我們在法國的一個城堡裡，而且天氣很好！」鮑伊問維斯康蒂，他認為自己

能為這個試驗做出什麼貢獻；維斯康蒂提到了他剛剛得到、可變換音高的「黃昏協調器」。鮑伊問這有什麼作用，維斯康蒂回答說：「這個他媽的可以改變時間的結構！」鮑伊很高興，而且，「伊諾簡直要瘋掉了。他說：『我們一定要好好使用！』」

維斯康蒂出生於布魯克林，他起初參與了紐約與全國各地的各種樂團，並在巡迴演出中以精通貝斯和吉他聞名。他與妻子席格利（Siegrid）組成的二重奏推出了幾支單曲，但在最後一張單曲失敗後，他在紐約一間唱片公司做起了製作人。不久後，他搬到倫敦，在那裡遇到了當時尚未大紅大紫、處於事業早期階段的大衛・鮑伊。他們一起錄製了《太空怪談》（不包括同名歌曲）和《出賣世界的男人》（*The Man Who Sold the World*），但維斯康蒂還是錯過了將鮑伊推向真正搖滾明星的專輯（《齊格・星塵》及《阿拉丁神智》）。然而，他還是再次與鮑伊合作，為《鑽石狗》混音，並製作了鮑伊在美國的第一張大熱門專輯《年輕

美國人》。

　　維斯康蒂在 1960 年代末期的倫敦成為了一名製作人，那是一個轉型時期，製作人越來越不像實驗室裡的技術人員，而更像是樂團中的隱形成員，掌握著推動實驗的技術方法。喬治・馬丁（George Martin）在 1960 年代中期與披頭四（Beatles）的合作，顯然是維斯康蒂的一個範本。與早期披頭四專輯的現場錄音不同，馬丁會將不同樂器、人聲和打擊樂音軌，透過好幾次錄音，一層層地建構起來。換句話說，這個過程開始對內容產生更直接的影響。維斯康蒂曾特別指出，〈草莓田〉（Strawberry Fields）是「喬治向我們徹底展示，錄音室本身就是一種樂器」的時刻。披頭四曾錄製過兩個版本，一個比較迷幻，一個則是受古典風格啟發且更易於理解的演奏。藍儂喜歡第一個版本的開頭和第二個版本的結尾；麻煩的是他們錄製的速度有些微差異，音調也相差了一個半音。馬丁將一個版本的速度加快，另一個版本的速度放慢，然後把兩個版本拼接在一起。

「這首曲子是一個分界線，區分了視情況去錄製現場音樂的人，以及那些想把錄製音樂發揮到極致的人。」維斯康蒂後來對《告示牌》（*Billboard*）雜誌評論道。在這裡，已經可以看到維斯康蒂和伊諾對錄音室願景的交集，即使他們是出於不同立場，最後仍趨於一致。

事實上，維斯康蒂並非出身錄音室的行列，而是以一名音樂家起步，這也賦予了他身為製作人一種不同的、更多元化的職責。他能演奏好幾種樂器，並擅長編曲。那也是他最早向馬丁學習的另一個領域：「我會閱讀貝多芬和莫札特的作品，從他們組織弦樂的方式，學習如何發聲，然後加以應用。接著我聽馬丁的演奏，然後說：『他就是這麼做的。他聽了巴哈……』他把一些古典的、古老的、經過驗證的東西放在流行的脈絡中，所以就被我研究出來了。我只模仿了他幾年，直到發展出一些自己的技巧。」這一切跨領域的專業知識，意味著維斯康蒂在錄音室裡，往往可以發揮比大多數製作人更大的作用。在鮑伊的專輯中，維斯

康蒂不僅是音響工程師和混音師，還經常為編曲配樂〔比如〈藝術十年〉（Art Decade）中的大提琴部分〕，有時候也會演唱並且演奏各種樂器。

9月1日，《低》的錄音在「城堡」拉開序幕，最初幾天，伊諾並未參與。當時所組成的樂隊，是鮑伊自《年輕美國人》以來的節奏藍調節奏組，即卡洛斯·阿洛瑪、喬治·莫瑞和丹尼斯·戴維斯。主吉他手是瑞奇·嘉迪納，這是在鮑伊的其他選擇失敗後，由維斯康蒂建議的〔維斯康蒂和嘉迪納後來一直在製作試聽帶──維斯康蒂的唯一個人專輯《庫存》（Inventory）〕。主鍵盤手是洛伊·楊（Roy Young），他曾是叛亂流浪漢樂團（Rebel Rousers）的成員，並在 1960 年代初與披頭四合作過。楊在 1972 年與鮑伊同臺演出時，首次與他邂逅，鮑伊曾想讓他參與《站到站》的演出，但卻未能提早通知他。然後，1976 年夏天，楊在倫敦演出時，鮑伊從柏林打電話給他，請他過來。很明顯的，鮑伊原本想在漢莎製作《低》，但

後來改變了心意，可能是因為他已經預先支付了法國的錄音室費用。無論如何，幾天後，他又打電話給楊，把行程改在「城堡」。

　　鮑伊和維斯康蒂的工作方式，在《低》的錄音過程得到了具象展現。他們會三更半夜才開始。（伊諾：「老是通宵達旦的，所以很多時候我都處於一種昏沉的狀態中，從一天飄移到另一天。」）和《白痴》一樣，鮑伊來到錄音室時，帶著各種零碎的錄音帶——《天外來客》的素材、《白痴》錄音時剩餘的材料、他在瑞士家中錄製的一些東西——但沒有任何完整寫好的歌，也沒有歌詞；換句話說，錄音過程本身就是一部分的創作過程。首先，節奏組會被要求即興演奏一個鬆散的和弦；鮑伊或維斯康蒂對此可能只會做出最低限度的指示以及一些不同風格的實驗，但，基本上，他們單純只是不斷地集思廣益，直到有什麼出現並發展成編曲。卡洛斯・阿洛瑪說：「我會和鼓手、貝斯手聚在一起，然後一起作一首歌，也許是雷鬼，也許是慢速、快速或快節奏，然後讓大衛聽

三、四種不同的方式，不管他想用哪一種，我們都照做……基本上，只要他說出『這樣的東西如何？』『好呀，很好。』，我就開始律動，開始演奏，直到想出一些什麼，這種能力簡直就像是種恩典。」節奏部為第一面大部分內容提供了溫床，如果鮑伊認為哪一位樂手想出了歌曲決定性的元素，他就會慷慨地將他掛名為創作人。阿洛瑪在〈名聲〉（Fame）和〈午夜姊妹〉中，就以他的樂句而列入創作人。在《低》裡，鮑伊則讓貝斯手喬治・莫瑞和鼓手丹尼斯・戴維斯一起掛名在〈打破玻璃〉（Breaking Glass）的創作名單內。

《低》最初的伴奏階段進行得非常迅速，僅用了五天時間，之後戴維斯和莫瑞就再也沒有參與其中（事實上，當伊諾來到「城堡」時，他們已經離開了）。只要鮑伊對伴奏音軌感到滿意，就可以開始進行疊錄（overdubs）工作——主要是錄製吉他和其他獨奏。阿洛瑪通常會先錄製一段初步的獨奏，把節奏部分收攏在一起，但之後會再錄製新的獨奏。嘉迪納

和楊也會錄下他們的部分。在《低》中，這些大多會受到維斯康蒂、伊諾或者鮑伊進一步的電子化處理（在《低》裡面並沒有太多「自然」的聲音），此時，錄音便會進入一個比較實驗性的、模糊朦朧的階段。有些是在音樂家演奏時，便透過維斯康蒂使用協調器、各種音調濾波器、混響（reverbs）和各式各樣的錄音室技巧，對樂器進行處理。

伊諾主要使用的是他自己帶來的可攜式合成器。維斯康蒂說：「他有一個可以裝進公事包的老式合成器，由一間現在已關閉的 EMS 公司製造。它不像現代合成器有鋼琴鍵盤，而是有著很多小旋鈕、釘版和小釘子，就像一個老式的電話接線盤，用來連結各種參數。但最重要的關鍵是一個小『搖桿』，就像你在遊戲機上看到的那種。他會把那個搖桿平移一圈又一圈，製造出旋轉的聲音。」〔這種合成器目前仍活著，鮑伊甚至在後來的專輯《異教徒》（Heathen）中還使用了它。「幾年前，一個朋友很好心地為我帶來一臺伊諾在 1970 年代的許

多經典唱片中都用過的 EMS AKS 公事包合成器；事實上，這也就是他在《低》和《「英雄」》中用過的那一臺。它被拍賣了，我在五十歲生日時得到了它……帶著它過海關一直是件超煩人的事，因為它在 X 光機裡面看起來就像一顆公事包炸彈。伊諾有好幾次因此被拉出隊伍。那些日子我根本不敢幻想帶著它過海關。」〕

在這個階段，伊諾也經常會單獨留在錄音室裡，鋪設所謂的「音床」。伊諾說：「我試著要為這首曲子賦予某種聲音特徵，讓那玩意有一種獨特的紋理感，讓它一開始就有種意境……這很難描述，因為從來沒有兩次是一樣的，也很難用一般的音樂術語來解釋。它只是在做你能夠用錄音帶做的事情，藉此把音樂變成具有可塑性的。在那之下，有一些東西，但是你可以開始把它擠來擠去，改變它的色彩，把這個放在別的玩意更前面的地方，諸如此類。」

節奏部的工作，是要尋找有效的律動——

換句話說，要定位出一個模式——而伊諾則更專注於打破那些讓大腦本能陷入其中的模式。他和鮑伊在《低》中使用的方法之一，是他前一年與藝術家彼得・施密特（Peter Schmidt）一起創作的「曲線策略」（Oblique Strategies）。那是一疊紙卡，每張卡片上都撰有一個命令或觀察。陷入創作僵局時，就抽出其中一張卡片，並根據它行動。這些命令從甜蜜而平庸的事（「洗衣服」），到更具技術性的（「將錄音回饋到聲學環境中」；「錄音帶現在是音樂」）都有。有些卡片相互矛盾（「去掉具體內容，轉為含糊不清的內容」；「去掉含糊不清的內容，轉為具體內容」）；有的則使用王爾德式（Wildean）的替換（「不要害怕那些事，因為它們很容易做得到」）；還有一些則偏向於佛洛伊德式（Freudian）（「你的錯誤是一種隱藏的意圖」；「強調缺陷」）。重點在於利用錯誤，讓其以一種隨機的方式把自己騙進一個有趣的環境裡，關鍵則是要為無法解釋的事情留下空間——這是每件藝術作品都需要的元素。

「曲線策略」卡片真的有用嗎？它可能更具象徵意義，而非實際意義。伊諾這種腦力理論家，比鮑伊這種人更需要突破心理上的迴路，而鮑伊則是一個天生的即興演奏家、「拼貼家」（collagiste）、藝術怪咖。任何一個從事藝術創作的人都知道，創作過程中的偶發事件會扮演重要的角色，但我覺得，「計畫性的意外」確實有點適得其反。「曲線策略」當然會造成張力，正如阿洛瑪對鮑伊傳記作者大衛・巴克里所解釋的那樣：「布萊恩・伊諾帶著他作的這些卡片進來，希望能就此消除障礙。現在，你得了解一些事情。我是個音樂家，我學過音樂理論，我學過對位（counterpoint），我慣於和能懂音樂的音樂家合作。布萊恩・伊諾來到這裡，走到黑板前說：『這是節拍，當我指著一個和弦，你就彈這個和弦。』於是我們就開始隨機挑選和弦。最後我不得不說：『這是狗屎，這糟透了，聽起來很愚蠢。』我完全、完全抵制了它。大衛和布萊恩是兩個知識分子，他們有非常不同的同志情誼，以及更沉重的對話，歐洲式的。這對我來說太沉重了。他和布

萊恩會從歷史的角度來討論音樂，而我就會想，『那太愚蠢了——歷史不會為你帶來歌曲的記憶點！』我感興趣的是什麼才有商業性，什麼是時髦的，什麼才能讓人們跳舞！」這種傳統的方式和伊諾的實驗主義間所產生的創作張力，很有可能比「計畫性的意外」本身更具生產力。正如伊諾自己所說：「有趣的地方不是混亂，也不是完全的連貫，而是在這兩者的交鋒之處。」

錄音的最後階段，就是一首歌的實際產生。鮑伊會在麥克風前實驗，嘗試各種擁有不同情感特質的聲音，最後找出適合歌曲的那種。維斯康蒂和伊諾也會提出建議，但這個步驟比其他任何一個步驟都更像是鮑伊的個人秀。一旦他找到了自己想要的聲音，其他部分也會水到渠成——旋律線會具體化；歌詞會找到自己的形狀。有些歌曲（〈聲音與光影〉、〈總是撞上同一輛車〉）有額外的詞句，但鮑伊回過頭來聽的時候，發現自己並不喜歡這些詞句，於是又刪掉了。某種程度上，他做的一切

都是倒退的：先確定脈絡，之後才找內容。最後，歌詞的質感與音調或背景樂器一樣多——以至於〈華沙〉中的文字簡直是一種虛構的語言，語義內容直接從歌詞中被漂白了。

through morning's thoughts

　　《低》的序幕，是以〈生命的速度〉（Speed
of Life）這首對移動的簡短頌曲展開。這首開
場曲和前一張專輯的區別，簡直再明顯不過。
正如我們所見，《站到站》的專輯同名曲是一
首古柯鹼羅曼史的席捲史詩。雖然它沒有故事
書意義般的敘事，但仍拉出一道抒情弧線，從
「迷失在我的圈子裡」（lost in my circle）的異化
魔術師，到「歐洲聖典」（European canon）中
的救贖。在此也有一道音樂弧線，帶出旋律線
的遞進和主題的進程。相較之下，〈生命的速
度〉是一首演奏曲──也是鮑伊有史以來的第

一首，因此沒有任何敘事性可言〔它本來和〈新城鎮的新工作〉一樣，應該要有歌詞，但鮑伊為了《低》的歌詞可說是絞盡腦汁，最後有兩首曲子原封不動地保留了下來〕。在音樂上，它的結構並非有所進展，而是迴圈狀的（大主題重複四次、橋段、小主題重複兩次、大主題重複四次、橋段等諸如此類）。《站到站》是一系列碎片的拼接，並且被延伸到極致；但〈生命的速度〉是一個孤立的碎片——就像大部分其他第一面的歌曲一樣。伊諾說：「他帶著這些奇怪的碎片來到這裡，它們有長有短，已經有了自己的形式和結構。我們的想法是要一起合作，賦予歌曲一個比較正常的結構。我告訴他不要改變它們，要保持那種怪異、不正常的狀態。」

和〈站到站〉一樣，〈生命的速度〉也是淡入。不過〈站到站〉是一列火車從地平線彼方緩緩駛來，而〈生命的速度〉的淡入則是突兀的，就好像你遲到了，打開了大門，裡面有一個樂隊正在演奏。你人還沒到，專輯已經開

始了！這種追趕的感覺，在這首歌曲上始終未曾止歇，持續狂熱地行駛著，直到淡出。這種感覺有點像伊諾的《另一個綠色世界》其中一首演奏曲，只不過是由一個有躁鬱症的人，在狂躁狀態下重新錄製。

你注意到的第一件事，是令人震驚的鼓聲，就像拳頭敲在你的揚聲器上。「當它出現的時候，我心想，《低》就是未來的聲音。」歡樂分隊和新秩序的鼓手史蒂芬·莫里斯回憶道。「在錄製《生活的理想》（Ideal for Living）專輯時，我記得我們一直要求工程師把鼓聲做得像〈生命的速度〉——奇怪的是他做不到。」這是維斯康蒂利用「黃昏協調器」玩的一個小把戲。他把小鼓送進協調器，把音調降低，然後直接反饋給鼓手。這是在現場完成的，所以戴維斯在演奏時可以聽到失真的效果並做出相對的回應。維斯康蒂把這兩者都加到混音上，得到《低》標誌性的聲音，而非只有砰砰砰的聲響，還有一種下降的回聲。維斯康蒂說：「專輯發行的時候，協調器還沒有被廣泛使用。有

一大堆專業人士打電話給我，問我做了什麼，但我沒有告訴他們；反而問他們，他們覺得我是怎麼做的，結果得到了一些很棒的答案，很有啟發性。有一位製作人堅持認為是我把鼓軌分別壓縮三次，每次都把磁帶的速度放慢，他認定我是這麼做出來的。」重度處理的鼓聲和貝斯的前奏是另一種反轉——維斯康蒂和鮑伊不是只把貝斯和鼓聲弄下來、在上面發揮一些創意，而是重新把重點放在節奏上，這也是流行音樂的核心所在。當製作人們終於搞懂了這種聲音究竟是如何完成後，便成為後龐克的中心思想，但在當時，這是一個十分激進的起點。

從聲音上看，《低》的第一面是關於相互對立的事物——合成與有機、噪音與音樂、生硬與順暢的。這些在〈生命的速度〉中便已出現。第一個聲音是淡入了一個粗糙沙啞、下降且不和諧的合成噪音——隱約令人想起〈大量生產〉——然後在迴旋的吉他和 ARP 琶音器上演奏，構成了主旋律〔實際上是從鮑伊標新立異的非熱門歌曲〈笑著的侏儒〉（The Laughing

Gnome）前奏裡回收而來，那時他只想當個輕藝人（light entertainer）[11]〕，這首歌裡所有的東西都在下降：處理過的鼓、主音吉他、合成效果、協調過的合成器。這些不同的元素爭先恐後地、積極地吸引人們的注意力，彷彿是個由獨奏家組成的管弦樂團。這是一張縫隙顯露無遺的專輯：毫不掩飾加工過的聲音品質，並拒絕《站到站》那樣的連貫。本質上，這是對《站到站》那種放克—酸菜搖滾（funk-krautrock）混合曲式，一次更具藝術性的演繹。

就在你期待著這首曲子能發展成別的東西，或者期待著人聲到最後突然出現（就像〈站到站〉延展的前奏之後那樣）的那一刻，〈生命的速度〉淡出了。這是一種對期望的轉移。伊諾又說：「我認為他想嘗試的是，擋住成功事業的動能。成功的主要問題是，它有一種巨大的動能。就好像你背後有一列巨大的火車，它要你用同樣的方式繼續前進。沒有人希望你離開軌道然後在四周的灌木叢裡東找西找，因為沒人能在那裡看到什麼希望。」

我永遠不會碰你
I'll never touch you

　　要等到第二首歌曲，我們才會聽到鮑伊的歌聲。〈打破玻璃〉（Breaking Glass）是另一個碎片，連兩分鐘都不到，很有可能是鮑伊錄過最短的歌曲。它有著經過重度處理的放克—迪斯可（funk-disco）節拍，伊諾的穆格（moog）合成器從右到左擺動著揚聲器，還有一個來勢洶洶的卡洛斯・阿洛瑪式搖滾樂樂句——這是專輯中為數不多對搖滾感的嘗試。根據阿洛瑪的說法，「戴維斯與此有很大的關係。大衛想要一首更輕快、滑稽的歌曲，那絕對就是〈打破玻璃〉了。如果你在音樂留下一個洞口，你

就要在吉他譜出一個標誌句作為前導，那就是我在職責內做出來的。歌曲的其他部分，我想要模仿猶太人的豎琴，嗡嗡作響。我們只是在找樂子。你聽到的音樂中那些怪里怪氣的地方——貝斯、吉他和鼓之間的呼喚和回應之類——都只是由樂團的三個成員完成的。」

我們上一次聽到鮑伊在唱片之中歌唱，是在《站到站》的最後一首歌裡，他對提摩金／華盛頓（Tiomkin/Washington）的歌曲〈狂野之風〉（Wild Is the Wind）[1]做了認真而表演式的朗誦。鮑伊在《站到站》中神經質的唱腔——這不止是史考特・沃克（Scott Walker）[2]造成的——把戲劇值又提高了幾個層次，增加了那張專輯詭異緊張的氣氛。完全相反地，鮑伊在〈打破玻璃〉中表現得平淡而單調。疏離感依然很突出，但不再有過度的浪漫，反而是很孤僻而自閉的（專輯有一特殊之處在於，它放棄了鮑伊看似強項的東西：他的嗓音和他的歌詞）。伊吉在《白痴》中死氣沉沉的表達方式可能是影響因素之一，但無論如何，鮑伊擺

脫了他迄今為止的作品中，引以為特徵的誇張
嗓音風格。

這首歌的歌詞也碎片化了。沒有詩句和副
歌，只是扁平地唱了幾句，有幾個詞很奇怪地
任意被強調（「寶貝，我又在你的**房間**裡打碎
了玻璃／別看**地毯**，我在**上面**畫了一些**可怕的
東西**」）。沒有巴洛克式的意象，也沒有向戀人
的眼睛扔飛鏢。阿洛瑪說〈打破玻璃〉無庸置
疑是這張專輯中輕快、最沒大腦的歌曲，因為
歌詞裡有一些卡通感，就像個自知調皮的孩
子。但其中也有一些令人毛骨悚然的變態心
理，兩者間的張力正是成功原因。

在〈世界上有什麼〉和〈聲音與光影〉
中，臥室是我們撤退的地方，藉此將世界拒之
於門外；但在〈打破玻璃〉中，房間是一個完
全黑暗的所在，是一個神祕儀式的場所。這首
歌的名字很有可能是一種神祕主義的暗示，而
在地毯上畫「可怕的東西」當然也正是如此。
「嗯，這是一個人為的形象，是的，」鮑伊在

2001 年說，「它同時包括卡巴拉主義的生命之樹畫像，以及召喚靈魂的意義。」單行的「聽」和「看」也是奇怪的咒語（並預示著〈聲音與光影〉）。鮑伊是在評論自己在洛杉磯過的那種陰鬱、迷信的生活嗎？還是對魔幻的迷戀仍未消失？可能兩者皆有。雖說洛杉磯標示著他那些古柯鹼導致的心智異常、相關的神祕主義癖好，但這些仍然存在，而且他還要花上好幾年，才能夠完全擺脫它們。整個 1977 年和 1978 年，他寄給朋友和同事的信上，都標著特殊的數字，他對這些數字賦予了神祕學的意涵。錄製《低》時，他拒絕睡在「城堡」的主臥室裡，理由是那裡鬧鬼。（而且他似乎想說服其他人這回事。維斯康蒂說：「每天晚上的談話，好像都是關於盤據在此地的鬼魂。」）在他的工作關係之中，偏執狂持續都是一個問題，甚至連維斯康蒂如此親近的合作者，也可能會受到懷疑。幻覺也持續存在。「在之後的頭兩、三年裡，當我住在柏林時，有幾天我的房間裡會有東西在移動，」鮑伊後來回憶說，「這時我還完全是個直男（straight）。」

這首歌詞的創作方式似乎是把柏洛茲風格（Burroughs）切開而成，鮑伊會把寫下的詞句以令人迷惑的方式重新排列，試圖打破意義，讓新的意義出現——或互相抵消。「別看」之後是「看」；「妳是個很棒的人」之後是「但妳有問題，我永遠不會碰妳」。這句歌詞就像一個剛砸了女友房間的神經病對他的女友說，**妳才是瘋子**。這是一個唯我論（solipsistic）的世界，在這個世界中，精神異常被投射到對方身上。歌詞和音調都沒有感情，沒有焦躁，沒有自我意識；我們看到的是十足內在的精神異常。

在我看來，這種唯我論是這張專輯的心理關鍵之一。一切都變成了自我的反映，直到你看不到自我在哪裡停止，以及世界從哪裡開始為止。第二面的樂器是音調詩，表面上是關於華沙和柏林這些地點，但，實際上，都是內心的地景，從自我之中推斷出世界。這種客觀性和主觀性的辯證，也顯示出鮑伊是由當時熱衷的德國表現主義藝術流派「橋社」（Die Brücke）[3]和「新即物主義」（Neue Sachlichkeit）[4]的風格得到啟發（關於

他們，稍後會再談）。鮑伊曾經說過，「橋社」藝術家們的作品給他的感覺是，他們在「描述一些正在消失的事物」。這話用在《低》前半部分的大多數歌曲上，可說恰如其分。例如〈生命的速度〉、〈打破玻璃〉等歌曲，在樂句開始沉澱的時候，就漸漸消失了。就在你認為它可能會引向某處的那一刻，它就消失了。據維斯康蒂說，鮑伊「在製作音樂的時候，想不出任何歌詞，因此這就是為什麼一切似乎都消失了」。這是一個從失敗、撞牆中因勢利導的例子。

透過神祕的暗喻，〈打破玻璃〉在主題上連結了《站到站》。而《站到站》和《低》這兩張專輯，就像精神分裂症的正面與負面症狀。《站到站》是怪異的、克勞利式的神話，消失在電視機裡的女友，還有與上帝對話——它是一個誇張、積聚了歇斯底里和妄想的多言癖大雜燴；而《低》則是精神病的另一面，這是一個孤獨和抽離的自閉症世界，是片段的思維和情緒波動，失語症和情感的扁平……「我永遠不會碰你。」

我是他者

je est un autre

　　但如果說鮑伊製作出一張精神分裂症的專輯，是因為他有精神分裂症，那也太簡略了。其中的連結其實更加饒富趣味。鮑伊當然也曾因為耽溺藥物而使自己出現過類似精神分裂症的行為，但，即使是在最糟糕的情況下，他也沒有完全脫離軌道——從他的專業性和工作效率便可以證明這一點。若提起他的嗑藥行為，其實已經是陳腔濫調，畢竟他絕不是 1970 年代中期洛杉磯唯一靠吸食古柯鹼燃燒自己的搖滾明星。每個年代都有解釋自身神話的藥物——在 1960 年代中期，LSD 反映出一種天真樂觀主

義，相信改變的可能性；而在 1970 年代中期，古柯鹼則呼應了後曼森時期洛杉磯的宏大虛無。而鮑伊正是掉進了這個陷阱。

最重要的是，鮑伊早就已經對瘋狂與恐懼產生了迷戀，這在他截至當時的作品中早已有跡可循，尤其是《出賣世界的男人》。在 1970 年代中期，鮑伊經常談到他整個家庭裡的瘋狂情緒，以及他對繼承這種壓力的恐懼。他同父異母的哥哥泰瑞·伯恩斯（Terry Burns）確實就是一名精神分裂症患者。泰瑞比鮑伊大九歲，很明顯地，是鮑伊成長過程中所仰望的人。他曾說過：「是泰瑞為我打開了一切。」他們的關係「極其親密」。他的哥哥也有藝術方面的天分（就像許多精神分裂症患者一樣），並扮演著鮑伊的導師，為他介紹爵士樂和搖滾樂，建議他該讀哪些書──包括柏洛茲與凱魯亞克（Kerouac）[1]，對「垮掉的一代」的訊息可說是啟蒙過度。鮑伊對佛教的興趣，或許可以從《低》中感受到，最初也是由他哥哥引發的。泰瑞的精神分裂症在 1960 年代中期逐漸惡

化，餘生的大部分時間都在機構中度過。1982
年，鮑伊到籐丘（Cane Hill）精神病院探望他
之後，泰瑞對他產生了一種執念，相信鮑伊會
回來救他。他們沒有再見面，泰瑞於 1985 年自
殺身亡。鮑伊於 1970 年的歌曲〈所有的瘋子〉
（All the Madmen）、1993 年的單曲〈他們說
跳〉（Jump They Say）都是關於泰瑞，而 1971
年的〈貝萊兄弟〉（The Bewlay Brothers）很可
能也是。

　　鮑伊對精神分裂症的興趣，不僅在於他同
父異母的哥哥罹患這種病；大約此時，他正熱
衷於閱讀朱利安・傑恩斯（Julian Jaynes）的
《二分心智的崩塌：人類意識的起源》（*The
Origin of Consciousness in the Breakdown of the
Bicameral Mind*，暫譯）；該書提出了史前人類
本質的精神分裂症，而這種精神分裂症，也直
接造成了人類的宗教衝動。鮑伊對「局外人藝
術」（outsider art）──由患有精神疾病者創作
的藝術──也持續感到興趣（因此，1990 年代
鮑伊及伊諾合作的作品《局外》（*Outside*）標

題也是如此）。在製作「柏林三部曲」時，他和伊諾參觀了奧地利一家鼓勵病人作畫的精神病院兼藝術工作室——古金（Gugging）。鮑伊從這次經驗中理解到的是，藝術家們缺乏自我意識。「他們都不知道自己是藝術家，」他在 1995 年便告訴記者提姆‧德利索（Tim de Lisle）：「看到這種坦誠，讓人感歎且很有說服力，有時也是滿可怕的。他們甚至沒有尷尬的意識。」

弦外之音，似乎是想透過新的表達方式，重拾失去的純真，不受「正常」社會慣例的束縛。鮑伊的局外人藝術熱忱，讓人想起二十世紀初畢卡索等現代主義者對原始藝術的挪用。對我來說，精神分裂症的世界，很明顯包含了一些現代主義的東西——疏離、無情、碎片化、形式重於內容、超主體性（hyper-subjectivity）。現代主義文學和精神分裂症話語中的文字遊戲與不協調性，也有明顯相似之處——擔任詹姆斯‧喬伊斯（James Joyce）精神分裂症之女露西亞（Lucia）的心理醫生，就是以下列這番話

而聞名：兩者區別在於「你潛到了池底，她卻是沉下去的」。在精神分裂症患者席德·貝瑞（Syd Barrett）[2]——他對鮑伊有重大影響——的歌曲中，到處都是這種文字遊戲，在他那首令人難忘的〈文字之歌〉（Word Song）中更臻巔峰，從字面上看，這首歌曲只是由一堆壓頭韻（alliterative）的字詞串聯而成。鮑伊的剪裁式寫作風格，源自柏洛茲（又一個確診的精神分裂症患者），經常有類似的感覺，歌詞變成了聯想和頭韻的遊戲，甚至到了抽象的程度。

精神分裂症可以使人格往兩個方向延伸，患者可以同時少於一個人，又多於一個人。負面症狀使他陷入自閉症的灰色邊緣地帶；正面的症狀則是想像力的過度刺激，造成神話與現實交錯。既然藝術是神話、表演是誇張，就不難劃出一條平行線。搖滾名人的世界，尤其是一個神話和幻想的世界，在此，一般人認為奇怪的行為，可以被寫成另一種個性的特徵。這裡沒有和「真實」世界一樣的社會制止機制。對鮑伊來說更是如此，他的應對策略是把自己

幻想中的角色孵化出來。但把表演當作治療，可能是危險的。虛構的角色會發展出自己的生命；面具和面孔會模糊合而為一。用來避免瘋狂的策略，最終可能反而會促使瘋狂發生——到頭來，會把你變成你想要逃避的一切。

灰眼小女孩
a little girl with grey eyes

　　回到《低》，接下來是第三首歌曲，〈世界上有什麼〉——根據希柏的說法，這是從《白痴》錄音過程中保留下來的。長度為 2 分 23 秒，幾乎不比〈打破玻璃〉長。就某種程度來說，可謂是前兩首歌的綜合體。在聲音方面，〈打破玻璃〉的酷炫搖滾威嚇，被〈生命的速度〉那壓縮、合成器的狂熱所取代，而從歌詞來看，這首歌也在玩著同樣的遊戲，把疏離感投射到另一個人身上。如果說這是另一個沒有真正歌詞／合唱結構的碎片，那麼聽起來還是比〈打破玻璃〉更圓潤一些，卻又不如〈生命

的速度〉那般具循環性。

　　我們又回到了崩潰的鼓聲（具有更為明顯的迪斯可氣息），而在質感上，混音中有一個合成器產生的冒泡泡噪音，聽起來好像有什麼東西就要沸騰了。阿洛瑪的節奏吉他有一種柔軟、爵士的感覺，與嘉迪納那種刮擦式、神經質的主奏形成鮮明對比。這裡的主音聽起來，詭異得像極了羅伯特·弗里普，雖然根據鮑伊的說法，他並沒有出現在《低》的錄音室裡。但那條混亂的、醉醺醺的吉他線（由弗里普在其他地方演奏）是鮑伊從《低》到《駭人怪獸》（*Scary Monsters*）專輯裡的標誌。

　　一切聽起來都在加速──這首歌有一種建構中的狂躁特質，就像越來越興奮的躁鬱症患者。鮑伊的聲音依然平板而疏離，在歌曲的結尾處，他的聲音變成了令人不安的、無聲的嗡嗡聲。這首歌詞又是一段被剪碎且亂七八糟的詞，充滿並置矛盾的畫面，意義留在隱祕和未說出口之處。這是寫給另一個有「問題」的女

孩：她是主角的寫照——孤僻（「深藏在妳的房間裡，妳從來沒有離開過自己的房間」）、沉默（「沒關係，說句話吧」）、無情（「愛不會使妳哭泣」）。包括所謂的對話者（「我只是有點怕妳」）和自我（「妳要對真實的我說什麼」），都與前一首歌有著隔閡。

鮑伊曾說過，在這個時期，「我在生理和情感上都已經到了極限，對自己的理智產生嚴重的懷疑」，但是，「總而言之，我從《低》的絕望面紗中，得到了一種真正的樂觀主義感。我可以聽到自己真的在掙扎著，想要好起來。」也許你能在〈世界上有什麼〉中瞥見這種掙扎。如果你無法把「我已滿心準備接受你的愛」這樣的詞句信以為真——這是一句太過搖滾的陳腔濫調，尤其是鮑伊以諷刺性的搖滾風格唱出——那麼在「我內心深處的某樣東西，在我內心深處的渴望，在陰暗中交談」中，你可能會發現更多混雜的什麼，和初衷心聲。

無事可做，無話可說
nothing to do, nothing to say

　　現在回想起來，《低》這樣一張專輯能摘錄出單曲，似乎很奇怪，但是確實有兩首，其中一首還在英國引起不小轟動，登上排行榜第三名（雖然在大西洋的另一邊卻沒有讓人留下什麼印象）。長度超過三分鐘的〈聲音與光影〉至少有著單曲的完美長度，也是最能發揮流行感的一首歌；不過，與當時一般流行歌曲的相似之處，也就到此為止了。從一開始，前奏其實就比歌曲的主體還要長，幾乎就像是一首演奏曲，在結尾處才後知後覺地加了一些歌詞碎片。〈聲音與光影〉是鮑伊在「城堡」特地為

伊諾寫的第一首歌，這種內縮的唱腔是伊諾的主意，為了要創造張力。這首歌也讓我們在〈世界上有什麼〉的矯揉做作（以《低》的標準來看）之後，回到了克制的抒情。

在協調鼓聲（Harmonized drums）的基礎上，會聽到一個嘶嘶的聲音〔實際上是一個重度的閘控鼓（gated snare）〕[1]，與一個歡快的節奏吉他樂句，和一些有點偏向通俗的合成器旋律線，奇怪地相融在一起。由伊諾和維斯康蒂當時的妻子瑪麗‧霍普金（Mary Hopkin）〔以〈往日情懷〉（Those Were the Days）聞名〕的「嘟—嘟」伴唱，為這首歌曲增添了模仿致敬和諷刺的感覺。「他們在錄製《低》的時候，我人在法國，當時布萊恩‧伊諾在那裡做出了所有基本的曲軌，準備讓大衛寫歌，」瑪麗‧霍普金後來回憶，「布萊恩叫我和他一起做一些伴唱，只是一個小小的樂句。他答應我，在混音時會加上一大堆回聲，讓這段躲去後面；但大衛聽到之後，他馬上把它變得非常突出，這使得我們很尷尬，因為這是個超老土

的小樂句！」聲音效果就像是流行歌曲的引號，不太確定它是這種樂類的一部分，或者僅僅是一種引用而已。

所有的伴唱和演奏，都是在「沒有歌詞、標題或旋律之前，就已經錄好了。」維斯康蒂說。而歌詞，當它們終於出現時，卻又悖離了伊諾夢想中有點扭曲卻又歡快的混合體。〈聲音與光影〉是「終極的撤退之歌」，根據鮑伊的說法，「這只是一個想法，要走出美國，走出那個我經歷過的低迷時期。我正遭逢著可怕的時光。就像是表達，我想要被關在一間寒冷的小屋裡，牆壁全是藍色的，窗戶上掛著百葉窗。」這首歌是第一面文字與主題的中心。在〈打破玻璃〉和〈世界上有什麼〉中無法和女性他者建立聯繫之後，這裡的歌詞只陳述了自我，「飄進我的孤獨」，預示著第二面的無語、轉向內在。

鮑伊在 1970 年代的轉型，是一種漸進階段式的逃避。《齊格‧星塵》是一種非常英式的

胡迪尼（Houdini）[12]行為，從中下層生活的沉悶束縛裡；從郊區；從英國；最重要的是從自我中逃脫出來。《低》把房間作為避難所的關鍵形象，象徵著另一種逃避，為內在出擊，就像湯瑪斯‧傑羅姆‧紐頓的「內在宇宙的太空人」一樣，讓人想起杜思妥也夫斯基（Dostoevsky）的箴言：「生命在我們自己身上，而不在外界。」神經質的旅行（「我住遍全世界，我離開了每一個地方」），換來的是不動聲色的空白。

「這是我房間的顏色，我將住在那裡」：這房間在一個新城市——柏林，鮑伊將在《低》錄音接近結束時搬到這裡。這不是一座附著泳池的豪宅，而是一棟略顯破舊大樓裡的一樓公寓，位於一座幽靈之城的移民區。經歷了華麗搖滾的喧囂，以及不斷的重塑，還有《齊格‧星塵》或〈瘦白公爵〉（The Thin White Duke）的花俏劇場之後，鮑伊能轉身製作出一張如此空洞而私密的專輯，歌詞是如此稀疏而簡單，如「無事可做，無話可說」這樣的句子，實在

是一件令人震驚的事情。一張關於等待，看似虛無主義的專輯。這種震驚和驚訝，在當時的樂評中相當明顯（現在看來，這些樂評本身就是一種歇斯底里）。例如在《新音樂快遞》（*NME*）雜誌，查理斯・沙爾・莫瑞（Charles Shaar Murray）的評論便是：一張「負面到連空虛和虛無都不存在其中的專輯」，並形容這張專輯是「徒勞和求死之願的美化，自殺者墳墓的精心防腐處理」。

這種說法忽略了一個事實，那就是鮑伊大部分的作品中，都一直存在著濃厚的虛無主義色彩——無論是在他的尼采模式（《出賣世界的男人》）中，還是在末世搖滾救世主、歐威爾式（Orwellian）[3] 荒誕的歌德浪漫裡。面對即將到來的末日，享樂主義（Hedonism）是一個永恆的主題，在《阿拉丁神智》的主題曲中達到了輓歌式的巔峰。即使是那首最亢奮狂喜的〈年輕美國人〉，也有一種虛無主義的暗流；這張專輯是「民族音樂壓碎後的遺跡，因為是在搖滾樂如同背景（Muzak）音樂 [4] 的時代存活下

來，由一個白人英國人創作和演唱」。鮑伊在 1976 年告訴卡麥隆‧克羅（Cameron Crowe）[5]。經歷了所有搖滾明星的遊戲之後，宣告事物本質的空虛，或許是一種解放──這種宣告，也可能和鮑伊在 1960 年代對佛教的熱忱有關。

這並不是說鮑伊完全結束了明星遊戲。整張專輯裡，諷刺和真誠都被搞混、融合在一起。像〈打破玻璃〉這種詭譎的歌曲，也有開玩笑的一面；〈聲音與光影〉既是流行樂的仿效，也是存在主義的寫照；〈做我的妻子〉（Be My Wife）中痛苦的哀求，我們也不知道該不該認真看待。更重要的是，我們甚至也無法確認鮑伊自己究竟是否確定這一切。他是一個不可靠的敘述者，即使處於個人危機之中，他也要在真誠和諷刺之間演出一種永恆的平衡。他的不安既是真實的，也是一種時髦的姿態。畢竟，「鮑伊在柏林」──柏林圍牆邊的工作室，與死黨夥伴伊吉的越軌和逃逸；表現主義畫作；伊舍伍式（Isherwood-ish）[6] 的自我放縱與淺嚐即止──這一切可能都是他最歷久不衰的神

話，打敗了湯姆少校（Major Tom）、齊格‧星塵（Ziggy Stardust）和其他種種。如果說柏林是他在新世界的瘋狂歲月後一個真正的避難所，那也不失為一個幻想，這一點他自己也很明白：「我想我應該把舞臺上的那一套扔掉，然後去生活在真實的事物之中。」

繞圈圈
round and round

　　接下來的兩首歌曲，抒情的〈總是撞上同一輛車〉和〈做我的妻子〉，標示出形式和情緒上一種輕微的轉變。它們都向更傳統的歌曲結構靠近，〈做我的妻子〉甚至還出現了像是副歌的段落。〈總是撞上同一輛車〉有一段金屬風格的吉他獨奏（儘管後期嚴重處理了一番），甚至還有一個合適的結尾，而非淡出。這兩首歌都有更多的敘事感──雖然可能是簡練、印象派的。在前三首歌曲那些發自內心的自閉症狀之後，這兩首歌都進入了更具自我意識和內省的領域。

〈總是撞上同一輛車〉在「城堡」打下了節奏根基，但這首歌是直到 1976 年 11 月，才在柏林的漢莎錄音室完成。「大衛花了相當長的時間來寫旋律和歌詞，」維斯康蒂在 2001 年回憶道，「甚至還模仿迪倫的聲音錄製了一段歌詞。但聽來太詭異了（而非原本想要的有趣效果），所以他叫我全部刪掉，然後重新開始（在那個年代，音軌是有限的，因為當時尚未出現可以把兩臺機器連結在一起的電腦和時間同步碼）。」這段簡短的歌詞是由一個真實事件所啟發。某天晚上，鮑伊在偏執狂的精神症狀發作之下，開著他的賓士車在街上漫遊，撞見一個商人，他確信這傢伙騙了他的錢。憤怒之下，他開始一次又一次地撞這傢伙的車，最後才終於開回旅館。他在那裡發現自己瘋狂地在酒店地下停車場繞圈圈。

鮑伊曾提到過席德·貝瑞對〈做我的妻子〉的影響，但〈總是撞上同一輛車〉的歌詞也讓人想起貝瑞的《瘋帽笑了》（*Madcap Laughs*）中的一些句子，鮑伊經常稱讚這張專輯，而且

以前也曾在作品〔《一切都好》中的〈安迪‧沃荷〉（Andy Warhol）〕中，引用了《瘋帽笑了》那種玩笑式、扭曲的錄音室聊天片段。鮑伊的「我在酒店停車場不斷繞圈圈，應該已經接近九十四次了」，和貝瑞的「你在車子裡不斷繞圈圈，電光快速閃動」〔來自〈嘗試也沒用〉（No Good Trying）〕可說是相當接近。同樣的，「潔思敏，當我把腳放在地上，我看到妳在窺探」，也受到貝瑞那首憂鬱的〈黑暗球體〉（Dark Globe）的啟發（鮑伊曾把這首歌當作是《瘋帽笑了》的亮點）。「哦，你現在在哪裡，陰柔的柳樹對著這片葉子微笑，當我孤獨的時候，你答應給我一塊你心中的石頭。」〔還有〈在陰暗中歌唱〉（Singing through the gloom），來自詹姆斯‧喬伊斯的詩〈金髮〉（Golden Hair），貝瑞在《瘋帽笑了》中為它加上音樂，讓人想起鮑伊的「在陰暗中交談」。〕

貝瑞是鮑伊藝術發展的標竿之一。1967年，鮑伊看到魅力四射的貝瑞與平克‧佛洛伊德在「遮蓬」（Marquee）的演出，因而意識到

英國搖滾明星的實力，當然，鮑伊也將貝瑞的歌曲〈看著愛蜜莉玩耍〉（See Emily Play）收錄在《海報美人》專輯中。在《齊格‧星塵》的角色，也受到貝瑞不少影響〔阿諾‧孔斯（Arnold Corns），鮑伊最初為錄製《齊格‧星塵》的首批歌曲而組成的樂團，就是以貝瑞的歌曲〈阿諾‧連恩〉（Arnold Layne）命名〕。在《齊格‧星塵》之前，還有《一切都好》，那種異想天開與原音、迷幻音樂（psych-folk）的感覺，都顯示出貝瑞從佛洛伊德樂團單飛後的作品痕跡。而《低》的第一面，也有貝瑞個人作品的風格。注意力缺失、蜻蜓點水似的感覺是類似的；歌曲——有著奇特的和聲轉折，在音樂上並不十分連貫——好像唱到一半就停止了，彷彿是歌手突然失去了興趣。此外，還有平板的唱腔、歌詞中奇特的並置，加上偶爾出現的陳腔濫調，以及突發的情緒波動和音樂變化（〈新城鎮的新工作〉）。最重要的是，有一種從內部看到精神分裂症患者心靈的印象，沒有意識到過多的瘋狂，卻又三不五時透出內省的自憐，就像〈總是撞上同一輛車〉一樣。[1]

這首歌曲的內容，是關於反覆失敗轉化為不斷重現的噩夢，帶有自殺色彩。一次又一次撞擊的畫面，以及刻意的（「當我把腳放在地上」）內容，讓人想起伊吉的「雖然我想死，但你又把我放回隊伍中」。較慢的節拍、伊諾迴旋狀的合成器演奏，以及如鬼魅般的鍵盤處理方式，都為這首曲子帶來更強的幻夢感。如果說〈總是撞上同一輛車〉沒有前三首歌的臥室象徵意義，那麼一輛汽車在酒店停車場裡繞圈的畫面還是呼應了專輯的中心意象，封閉的空間既讓人窒息又讓人感覺舒服。一輛汽車不是從 A 開到 B，而是繞著自己轉來轉去，唯一可能的出口，就是進入內在世界的沙漠。

在這首歌曲中，伊諾所設計的類似「特雷門」電子樂器的聲音，帶有些許發電廠樂團風格和懷舊感，讓人想起合成器在 1950 至 1960 年代流行文化中所代表的未來主義，例如《禁忌的星球》（*The Forbidden Planet*，1956）、《星艦迷航記》（*Star Trek*）或是《超時空奇俠》（*Doctor Who*）的主題曲（這些創作於 1960 年代初的音

樂，是伊諾在《低》中使用的 EMS 合成器的祖先）。在 1960 年代的流行音樂中，合成器在 1966 至 1967 年的迷幻年代時常被用在一些花俏的效果上；接下來在 1970 年代早期則受到前衛搖滾樂團廣泛採用，在此，嘈雜的合成器聲響往往並非代表著機器未來主義，而是意識擴大的幻想，以及其他疑似嬉皮的概念。然而，到了 1976 年的龐克革命時期，「電子玩意被認為是你不該碰的東西。」「超音波！」（Ultravox！）樂團前主唱約翰・福克斯（John Foxx）解釋道，他當時也在和伊諾合作，並朝著類似鮑伊和發電廠的方向發展。「這太接近平克・佛洛伊德了，被強尼・里頓（Johnny Lydon）[2] 禁止，宣布那是不好的。」

鮑伊自己也承認，龐克「當它出現在我的意識裡面時，實際上已經結束了」。在某種程度上，鮑伊甚至沒有意識到時代精神，就設法錯開它的腳步，引導了 1970 年代末、1980 年代初後龐克時代所熟悉的主題和策略。《低》從美國轉向歐洲的浪漫主義，關注異化的主觀

性，關注人工和都會，混合了現代主義意象和後現代的拼湊，還有前衛的合成聲響——這些都已經部分或全然地給歡樂分隊、「超音波！」、人類聯盟（Human League）等後龐克樂團，或談話頭（Talking Heads）和退化（Devo）等美國樂團，造成了標誌性的影響。

一事無成
sometimes you get nowhere

〈做我的妻子〉和《站到站》這張專輯間有一種聲音的聯繫，那種歡快小酒吧的鋼琴風格也被用在了〈TVC-15〉（《站》的第四首歌）之中。〈做我的妻子〉是《低》裡最傳統的歌曲，也是專輯裡第二首發行的單曲。它有一段主歌和副歌，並且只使用相當直接的樂團演奏。本質上，仍然是另一首混搭的仿效之作，將英國酒吧那種跟唱的歌聲，結合了丹尼斯·戴維斯激進的鼓聲、俗氣的管風琴，還有表面上過於直白的歌詞，而鮑伊的「敢曝」俚俗口音，則讓人聯想到他可能成為一個輕藝人的紐

利式（Newleyesque）[1] 時光。布勒樂團（Blur）和果漿樂團（Pulp）這樣的英式搖滾（Britpop）樂隊顯然都欠這首歌的人情，反過來，正如鮑伊最近所說的：「〈做我的妻子〉其實欠席德・貝瑞很多。」當然，貝瑞將英國的異想天開和雜耍表演融入搖滾樂中的能力，在這裡找到了呼應，而這種英倫氣息凸顯了這個事實：《低》在很大程度上，是鮑伊的後美國（post-American）專輯。

這首歌詞是這張專輯中最直接的一首，它承接了《站到站》的主題，以焦躁的旅行作為精神性的隱喻：「我住遍了全世界，我離開了每一個地方。」但它那笨拙的簡單是某種戲謔，「請成為我的，分享我的生活，和我在一起，成為我的妻子……」這難道不是諷刺嗎？事實上，在這個階段，鮑伊的婚姻已經進入了最後的解體狀態。他再見到妻子的次數只剩幾次，很快就會透過法院取得兒子的合法監護權。所以，這首歌的副歌唱起來真的頗為奇怪。然而……這首歌也不完全是諷刺，至少有一部分

的「誠意」是真摯的，其中那些懇求的被動性——有所索求卻不願付出——和專輯中的其他歌詞也組成一個整體。這首歌的結尾引用了第一段的詩句，卻未完成，令人傷感。「這真的讓人萬分痛苦，我想，」鮑伊曾這樣談起這首歌，然後補充道：「雖然可能任何一個人都曾如此。」這種矛盾的情緒，不僅直指這首歌和《低》第一面的核心，幾乎也是鮑伊在 1970 年代所做的其他一切的核心。他一直把自己定位在那個連歌手都不太知道該如何看待自己的素材、有趣的空間裡。鮑伊的《年輕美國人》是對費城靈魂樂（Philly soul）的直接褒揚，還是對它的巧妙後現代挪用？當然兩者都有一點。（伊諾在提及鮑伊 1992 年在佛羅倫斯舉行的婚禮儀式時曾經說過：「你無法分辨什麼是真誠的、什麼是在做戲。這是非常感人的。」）

〈做我的妻子〉於 1977 年 6 月以單曲方式發行，但與〈聲音與光影〉不同的是，它未能在大西洋兩岸的排行榜上有所斬獲。不過，鮑伊還是費盡心思拍了一段影片，由史丹利・多

佛曼（Stanley Dorfman）執導，毫無疑問成為他最好的作品之一。濃妝豔抹的鮑伊刻意敲打著一把不插電的吉他，以令人不安的氣魄詮釋了這首歌的矛盾性。「我認為這首歌真正不尋常的地方是三心二意、笨拙，」作家兼錄音藝術家摩墨斯〔Momus，又名尼克·柯瑞（Nick Currie）〕說，「這基本上是一段小丑表演的搖滾影片，一個搖滾明星製作搖滾影片的模仿速寫，然而太過喜劇性的憂鬱卻反而成效不彰，缺乏必要的熱忱與信念。百分之九十九的搖滾影片都有十足的信念，信念值調到十一。但在此，鮑伊用靈巧的肢體劇場模擬了一種荒唐的三心二意。這個角色（因為它不是真的鮑伊，而是另一個傢伙，一個悲傷的草包，一個嘴唇很薄的憂鬱症患者）可以彈吉他，並放棄了講到一半的話。他只是不能受到打擾。他很笨拙，但這種笨拙的展示方式卻是非常優雅的。表演中有一些巴斯特·基頓（Buster Keaton）[2]的風格，喚起帶有笨拙的優雅〔基頓在後來鮑伊的錄影帶〈奇蹟午夜〉（Miracle Goodnight）中得到了一點致敬〕。

繼續前行
moving on

　　〈生命的速度〉和〈新城鎮的新工作〉兩
首演奏曲，分坐第一面的首尾兩端，儘管它們
在某種程度上更像是沒有文字的歌曲，而不是
真正的演奏曲。〈新城鎮的新工作〉除了歌名
之外，沒有任何文字，卻完美勾勒出一個人搬
到一個新城鎮的感覺，混合了焦慮、孤獨，以
及緊張的期待，還被迫要樂觀，向前展望的同
時也懷想過往。這首歌曲是在「城堡」錄製
的，但歌名毫無疑問是在鮑伊搬到柏林之後才
出現的。

這首歌曲以一個簡短而脆弱的電子段落開始，讓人想起《廣播活動》（發電廠樂團的專輯）中結構性的插曲，然而又更顯出一種失衡感。令人窒息的低音鼓，敲出了一個細緻的節拍，有一種頗有趣的原型浩室（proto-House）感。它與在第 36 秒突然響起的軍鼓形成鮮明對比，成為完全不同的第二主題，伴隨著鮑伊的藍調口琴及經過處理的鍵盤聲音，發出另一種〈做我的妻子〉模式的酒吧式旋律。同樣地，沒有任何橋接，便在 1 分 22 秒時又突然開始把我們帶回到最初那種發電廠樂團風格的片段，然後在 1 分 36 秒時再次回到第二主題的藍調／小調。正如〈生命的速度〉設定了一個樂器爭相勝出的音樂排程，〈新城鎮的新工作〉把它發揮到了極致，表面上看似將兩個片段拼接在一起，而且似乎不僅是兩個完全不同的音樂片段，而是兩種完全不同的流派。最終，它造成的效果，就是兩個部分都以不同的方式表達了相同的嚮往。

這首歌曲其實就等同於一種柏洛茲式的剪

裁，將線條清晰的電子樂與老式鋼琴、口琴並列，反映出那種在相同時間到達和離開的感覺。我感興趣的是，這樣的實驗主義技術移植到流行文化中時，為何往往會有更好的效果，而且必然是在它們首度被部署在前衛現代主義高峰的幾年、幾十年和好幾個時代之後。柏洛茲的剪裁寫作方式，如他所運用的那樣，在哲學上極具吸引力，但並不適合閱讀〔可以說，他最好的作品是他傾向傳統自傳體的作品——《毒蟲》（*Junky*）和《酷兒》（*Queer*）〕。也許，史托克豪森的電子學或凱吉的磁帶迴圈，也可以適用於類似的說法。但是，現代主義的概念，如今已經是很二手的了，當它被鮑伊或伊諾這樣的人挪用時，可以產生同樣具備文化活力的作品，甚至更出色。像拉撒路（Lazarus）[1]一樣，現代主義似乎是在藝術、文學和音樂高級文化中消亡多年後，才將自己注入流行文化之中。在某種程度上，1950 至 1960 年代發展起來的流行音樂，將文化典範徹底地翻轉過來了。對流行音樂來說，後現代主義總是比現代主義先行出現。流行文化其實並不需

要安迪・沃荷才得以成為後現代。搖滾樂除了是偽造的藍調之外，什麼都不是——這一點，在華麗搖滾時期的鮑伊已經完全理解了。（伊諾說：「有人說鮑伊都是表面的風格和二手的概念，但對我來說，這聽起來就像是對流行樂的定義。」）

白鬼城堡

honky château

　　在赫魯維爾城堡的錄音並不順利。大部分的工作人員都在放假，服務也很差。「三天後，我注意到聲音變得越來越沉悶，」維斯康蒂回憶道，「我問我的助手，一個可愛的英國小夥子，多軌錄音機最後一次準備就緒是什麼時候？他說大概是在我們來之前的一個星期，然後技術人員就去放假了。我的助手完全是個新人，是我們特地僱用的，因為他能說英語和法語。但他不知道如何維護機器，所以，每天早上我都會和他一起去主控室，一起把機器準備好，打開樂器及設備等鍵盤電源，希望能做

到最好。」

食物似乎是另一個問題——鮑伊對食物中毒的擔憂執迷不悟，而且偏執，而準備膳食的，只有一個骨瘦如柴的員工，在前幾天裡，除了兔肉，幾乎沒什麼其他吃的，也完全沒有蔬菜。樂手抱怨的時候，就有六棵生菜擺上桌子，還有油和醋及更多的兔肉。維斯康蒂又說：「他們僱用了一個法國女人來當我們的助理，她應該為我們提供任何可能需要的東西，讓錄音順利進行；但當我們在凌晨一點（搖滾錄音室的正常工作時間）叫她帶一些麵包、乳酪和酒到錄音室時，她根本不願意。我記得大衛在那個時間把老闆從床上叫起來，精準明確地說：『我們需要一些麵包、乳酪和葡萄酒送來錄音室，現在就要！什麼，你在睡覺？不好意思，我以為你在經營一間錄音室。』」最後，鮑伊和維斯康蒂兩人因為腹瀉，只好搬到柏林的漢莎錄音室完成這張專輯。

鮑伊和維斯康蒂都認定城堡裡鬧鬼。鮑伊

拒絕住在某間主臥室，因為「房裡某些地方讓人覺得很冷」，而且有一個靠近窗戶的角落很暗，彷彿會把光吸進去。維斯康蒂接受了那間「感覺鬧鬼鬧到炸的房間」。據說，就連伊諾（比較冷靜的那一位，可以想像）也聲稱每天清晨都會被人搖肩膀而醒過來，只是當他睜開眼睛時，一個人都沒有。那些城堡鬧鬼的爛故事，以及鮑伊對超自然的執迷，顯然也對其他工作人員造成了影響。

鮑伊的狀態並不好。他可能是在「掙扎著要好起來」，但當時仍為時過早。除了藥物引起的心理健康問題外，他還在與妻子仳離，並與前經紀人麥可・李普曼（Michael Lippman）打官司。維斯康蒂說：「他只有在很罕見的時候，會振作起來，而且很興奮。那些時刻一定都會被錄在錄音帶裡，然後他會去伴奏，但接下來就會有很長一段時間的抑鬱。」也有一些很糟的時刻，像是羅伊・馬丁（Roy Martin）——以前的一個朋友，現在則是安姬的情人——出現的時候，最終以在餐廳裡動手互打

收場，維斯康蒂必須把兩人分開。沒過多久，鮑伊的妄想症就發作了。「他甚至一度對我產生懷疑，」維斯康蒂回憶道，「儘管他沒有理由懷疑我，因為我是在那張專輯中讓他保持清醒的人之一，結果就是我和他走得很近。我夜以繼日地陪著他，只是想讓他脫離困境，因為他真的在下沉——他太沮喪了。」

錄音途中，鮑伊抽空去巴黎為麥可・李普曼的訴訟開庭，回來時處於昏迷狀態，臉色蒼白，好幾天都無法工作。伊諾說：「他幾乎是活在神經崩潰的邊緣，非常緊繃。但一如既往，這會轉化為一種在作品中徹底放縱的感覺。經歷過創傷性的人生事蹟之後，工作會成為少數可以逃避和控制的地方之一。我想，正是在這層意義上，『受折磨』的靈魂有時會製造出偉大的作品。」

而《低》的情況似乎也是如此。儘管外界狀況這麼糟糕，作品還是完成了。維斯康蒂說：「這並不是一張很難做的專輯，我們都在自

由發揮，制定自己的規則。」根據鮑伊的說法，「城堡」本身「對作品的調性形式沒有任何影響」，但他發現在錄音室裡工作可以帶來喜悅，有一種混亂鬆散、生活其中的感覺。而儘管外界壓力重重，鮑伊、維斯康蒂和伊諾作為一個團隊，還是做得很好。當時接受採訪時，吉他手嘉迪納也對這個案子充滿了熱情：「錄音進行得非常順利，我擁有出乎意料的自由。舉例來說，我會問他想要什麼樣的東西，然後會很模糊地討論個兩、三分鐘。無論我做什麼，好像都很合適，其他樂手也都一樣。」

鬼城
city of ghosts

9月底，大部分的曲目內容完成之後，鮑伊動身前往柏林，他將在那裡完成專輯製作與混音。這次遷徙其實已經醞釀良久，鮑伊最後會在這座城市停留超過兩年的時間。起初，他住在蓋魯斯大飯店（Hotel Gehrus）的一間套房裡，位於離格呂內瓦爾德（Grunewald）森林不遠的一座古堡中，但很快就搬到了舒能堡（Schoneburg）區大街（Hauptstrasse）155號的一幢十九世紀樓房住宅裡，就在一家賣汽車零件的商店樓上。這棟建築雖然比起法國和德國的城堡遜色不少，但還是有一種破舊的華麗

感，有著通往街道的鍛鐵大門。鮑伊在二樓的公寓有七間房間，雖然年久失修，但裡面的鑲木地板、高高的天花板、裝飾性的簷角和鑲板門，讓人想起另一個時代的「高級資產階級」（haute bourgeoisie）的拘謹魅力[1]。伊吉（儘管他很快就會搬到四樓自己的公寓）、可可、鮑伊的兒子和保母（她也曾在城堡裡和他在一起）都有各自的房間；也有鮑伊的辦公室，還有一個藝術工作室──鮑伊喜歡畫一些模仿表現主義風格的肖像畫。在他的臥室裡，床頭掛著他自己畫的日本小說家三島由紀夫（1925年～1970年）的肖像；這位小說家在一次悲劇性的試圖政變之後，以一種舉世注目的堅決赴死儀式自殺（換句話說，這是一位非常具有鮑伊風格的人物）。

鮑伊不再把頭髮染成橘色，還留起了小鬍子，並開始穿上工人的連身工作服，當作一種偽裝，儘管在柏林的樂趣之一就是沒什麼人會打擾他。他很快就養成習慣，在床上躺到下午，然後喝著咖啡、柳橙汁，配著香菸當早午

當年鮑伊的柏林住處是 Hauptstrasse 的 155 號，位於隔壁 157 號的 Cafe Neues Ufer 則在 1977 年開幕，是柏林第一間同性戀酒吧，鮑伊亦是常客。至今在店內及窗上仍舊貼滿鮑伊的畫報。

餐，接著走到漢莎錄音室，並經常在那裡徹夜工作。當時，他也沉迷於日間的娛樂，包括在咖啡館閒晃，並與伊吉和可可一起騎著自行車，在開闊的城市裡繞來繞去。「我幾乎無法表達我在那裡體驗到的自由感受，」他在2001年告訴《一刀未剪》雜誌，「有些時候，我們三個人會跳上汽車，像瘋了一樣開車穿過東德，然後駛入黑森林（Black Forest）[2]，在任何一個吸引我們目光的小村莊停下來。這樣一走就是好幾天。又或者，我們會在冬天的日子裡，在萬湖（Wannsee）[3]吃一整個下午長長的午餐。那個地方有一個玻璃屋頂，四周被樹木包圍，依然散發著一種早已消逝的1920年代柏林氛圍。」

他經常參觀柏林圍牆兩側的藝術館，但他最喜歡的是位於柏林郊區達勒姆（Dahlem）的「橋社」[4]博物館，該博物館專門收藏一次大戰前在柏林和德勒斯登（Dresden）的一批藝術家的作品。「橋社」運動——其中包括克爾希納（Kirchner）、布雷爾（Bleyl）、赫克爾（Heckel）

和諾爾德（Nolde）等藝術家——發展出一種印象主義的作畫風格，目的不在於對主題進行任何形式的現實主義解讀，而是一種內在的情感。風景被簡化為寬闊的筆觸，色彩也抽象化，直至脫離物件，反過來變成僅是表達內心狀態的一種載體。正如法國的立體派從原始藝術的簡樸和誇張中獲得靈感一樣，「橋社」的藝術家們從中世紀木刻畫的粗線條與留白的設計中尋找靈感，創造了一個德國版的巴黎前衛場景。儘管作品以精神重建作為一種壓倒性的主題，但本身卻散發出陰鬱的焦慮和懷舊的憂鬱感；肖像畫往往有一種奇怪的距離感，就像鬧鬼的面具。

「橋社」藝術家（以及整體的表現主義）對鮑伊來說，不僅僅是一時的迷戀，這種興趣從在讀藝術學校時期開始便一直跟隨著他。「在柏林的時候，我會在小商店裡找到『橋社』畫派的古老木刻版畫，價格令人難以置信，這樣的購買方式真是太棒了。」他們的作品和《低》第二面的向內轉折，有著明顯的哲學聯

繫，也就是把風景作為情感的概念。「這是一種藝術形式，並非透過事件，而是透過情緒來反映生活，」鮑伊在 2001 年說，「我覺得這就是我的作品未來的方向。」

夜晚，鮑伊則去探索柏林神話被剝開的另一個層面。夜店風潮是一種極新與極舊事物的奇異混合體，有點像當時柏林的人口——中生代在戰爭災難中被掃地出門。伊吉的〈混跡夜店〉足以讓人感受到與鮑伊一起在瓷磚上鬼混的感覺。他們倆經常上酒館，還有一家變裝癖酒吧。一位七十五歲的藝術經紀人向鮑伊解釋，他從 1920 年代瑪琳‧黛德麗（Marlene Dietrich）的時代就開始去那裡，那兒的天鵝絨座椅和霧濛濛的鏡子，從戰前就一直保存得很好。在羅米‧海格的俱樂部裡，「她在一個大約十英尺寬的舞臺上表演，曾經有多達二十個人，一起在那個舞臺上表演這些快速的小品，」維斯康蒂回憶說，「他們會把閃光燈打開，然後搭配唱片演出一些默劇動作。我記得羅米自己對大衛的一首歌〈阿姆斯特丹〉

（Amsterdam）做了一次很棒的默劇表演，但唱片播放時加速了，所以聲音就像是女性的音域一樣。你會有一種奇異感，彷彿自己身處在費里尼（Fellini）的電影裡。」正是這種克里斯多福・伊舍伍式的風格，讓鮑伊在最初來到柏林的幾個月裡，就深深地迷戀上這座城市。當時的照片顯示，鮑伊戴著前面有夾子的淺頂軟呢帽，身穿皮大衣，非常有威瑪時期柏林人的風範。

在年齡等號的另一端，柏林也充滿了年輕人，尤其是藝術家，他們受到政府慷慨的資助計畫和免除國民兵役的規定，被吸引到這座城市來。由於地理上的孤立，西柏林的工業基本上都被清除了，只留下巨大的倉庫空間，藝術家和音樂家在政府的協助下，把空間改造成工作室。這形成了一種充滿活力的另類文化；音樂家們在漢莎錄音室裡來來往往，而鮑伊則與橙橘之夢樂團的愛德格・弗羅斯這樣的人進行社交，與他們共用一個建造在舊劇院裡的排練舞臺。很多時候，鮑伊會「和知識分子與垮掉

的一代，一起在克羅伊茲貝格（Kreutzberg）的『放逐』（Exile）餐廳 [5] 裡閒逛。在後面，他們有一個煙霧繚繞的房間，裡面有一張撞球桌，有點像另一個客廳，只不過裡面的人總是在變化。」

但最初的幾個月是痛苦難忘的。他和伊吉來到柏林，是為了「在世界的海洛因之都，戒掉毒品」，這是伊吉的說法——不過，幸虧海洛因沒什麼吸引力。鮑伊已經減少了古柯鹼的攝取量，但尚未完全戒掉這習慣；有些早晨，他還是會把自己鎖在浴室裡。其他日子，他可能會幹掉一瓶威士忌，「只是為了擺脫抑鬱」。有一次，他被人看到在酒吧裡，獨自一人啜泣。而且他仍受偏執狂之苦，被那些吸他血的「螞蟥」（leeches）糾纏。他可能會陷入自閉症的疏離狀態，在別人想要跟他說話時，拒絕看著對方的眼睛，而且開始亂塗亂畫。「他的職責在於工作，他的喜悅在於討論——如果咕噥著喃喃自語的『是』或『否』也能夠被提升算是討論的話。」漢莎的一位同事這樣說。

基本上，鮑伊使用的古柯鹼越少，他喝的酒就越多。一位在選帝侯大道（Kurfürstendamm）啤酒屋的工作人員，記得他在喝了一加侖的君王皮爾森啤酒（König-Pilsener）之後，在水溝裡嘔吐。「幾乎每次在柏林見到他，他都是醉醺醺的，或者正在努力喝醉。」安姬在她的傳記中寫道。她會無預期地出現在柏林，讓鮑伊陷入情緒的混亂之中。某一回她來的時候，鮑伊甚至焦慮發作到以為自己的心臟出了問題，結果在醫院裡過了一夜。「我不明白他為什麼要去柏林。他從來沒有問過我是不是想住在那裡。大衛從來沒有想過要在家裡陪我和左伊（Zowie）。他的無聊門檻強烈到讓人無法共同生活。他毫無預兆地從天才變成了古怪乖僻的人。」當安姬在嫉妒的憤怒中要求鮑伊解僱他的助手可琳時，一切就變得更戲劇性了。鮑伊拒絕後，安姬試圖燒掉可琳的房間，然後把她的衣服和床一起劃爛，丟到街上，接著搭下一班飛機離開柏林。後來安姬和鮑伊只再見過一次面，交換關於兩人離婚的法律文件。

柏林是一座孤島，與世隔絕，但也大到足以讓人迷失其中。柏林神話的每一層，似乎都反映了鮑伊個人形象中的某些特質——表現主義藝術家；酒館的頹廢；納粹的超級狂熱；災難性的毀滅；柏林圍牆後的孤立；冷戰時期的蕭條；永不離去的幽靈。最重要的是，柏林並不十分真實。軍事區的建築物仍遺留著密密麻麻的彈孔痕跡；瞭望塔；施佩爾的巨石遺跡；被炸毀的建築物旁就是閃亮的新建築；巨大的黑色坦克在街道上隆隆作響……正如維斯康蒂所說：「你可能已經在《囚徒》（*The Prisoner*）[6]的場景裡了。」

你還記得那夢境嗎？
do you remember that dream?

　　《低》的第二面代表一次劇烈的情緒變
化。緊張、片段的藝術放克（art-funk），讓位
給四首更長、較為緩慢，並且陷入變異的質感
型（textural）作品。由於鮑伊故意把《低》的
曲目以他的方式劃分開來，而不是將這些「環
境」（ambient）作品分散在整張專輯中，所以
很難不去從中讀出一種結構性的元敘事。在某
方面，這種區隔反映出分裂的心態；另一方
面，第二面成為第一面的邏輯性結果。這樣說
來，這張專輯與歡樂分隊樂團的《更近》（Closer）
有一些相似點；它不是一張概念專輯，但隨著

聽下去，專輯順序會把我們引向益發黑暗的所在。《低》第一面那種風聲鶴唳的精神疾病，描述了一種和自殺有點類似的心態（就像《白痴》用病入膏肓的〈大量生產〉作為標誌一樣）。可是，雖然第二面的作品浸透在憂鬱之中，但它們既不是自殺傾向，也不完全是虛無主義。前三首甚至還隱隱約約含有一些振奮人心的東西；然而，它們都是極為深刻的孤獨主義。第一面歌詞裡的自閉和退縮，在這裡找到了不使用文字的對應，因為音樂已經擺脫外在的參考點，升起，並旋入內在的軌道。就像「橋社」藝術家的風景一樣，這四首歌曲表面上描述了一些地點（第一首是華沙，其他三首是柏林），但那個地點實際上只是一種提示，只是一份情緒的載體。以〈華沙〉（Warszawa）來說，鮑伊去華沙只是在換乘火車的時候，在那裡待了幾個小時。假如像歌名所暗示的，這是一幅城市的肖像畫，那麼它就是用最粗的筆觸畫出來的。

〈華沙〉是專輯中唯一一首與伊諾共同創

作的作品〔雖然奇怪的是他在《舞臺》（Stage）現場專輯中，也列在〈藝術十年〉共同創作的名單上〕，源自鮑伊簡單地告訴伊諾，他想要一首慢歌，要非常情緒化，幾乎有宗教性的感覺，伊諾建議他們從節拍器的 430bpm 速度開始進行曲軌（同樣的方法也用在〈藝術十年〉和〈哭牆〉上）。這提供了他們一種規律的脈動去進行即興創作，而非落入一個較傳統的 3/4 或 4/4 拍子的時間標記。這種脈動與菲利普・葛拉斯（Philip Glass）和史帝夫・瑞奇（Steve Reich）等作曲家使用的極簡主義「律動」（groove）有著相似之處。一旦他們在磁帶錄下大約七分鐘的節拍音軌，維斯康蒂就會在另一條軌道調出節拍的數量。這使他們可以建構作品：沒有小節分界的音樂，只有和弦及部分樂節（sections）進入，並重疊在隨機挑選的節拍數字上，例如在第五十九個節拍。這種技巧為作品提供了喘息的空間，沒有傳統的 2 小節、4 小節或 8 小節樂句的束縛。他們使用了「城堡」錄音室裡的樂蘭（Roland）和山葉（Yamaha）鍵盤，加上伊諾的 EMS 合成器，還

有鮑伊的「張伯倫」（chamberlain）（一種基於磁帶的美樂特朗採樣鍵盤）。此外，還用了一架鋼琴和一把吉他，儘管被維斯康蒂很用力地處理過了。

幾乎所有的演奏工作都是伊諾一個人完成的，當時維斯康蒂正陪著鮑伊去巴黎，參加前經紀人的法庭聽證會。伊諾說：「與其浪費錄音室的時間，我決定自己開始做一首作品。我的想法是，假如他不喜歡，我會支付錄音室費用，然後自己拿來用。」維斯康蒂的兒子德萊尼（Delaney）也有參一腳。某天下午，四歲的他坐在錄音室鋼琴前，一次又一次地彈奏著A、B、C的音符，伊諾坐在他旁邊，完成了這段後來成為〈華沙〉的主要旋律。

鮑伊從巴黎回來之後，伊諾把自己做的東西放出來給他聽。「大衛一聽就說：『給我一個麥克風，』」伊諾在 1995 年回憶道，「他一動起來速度就非常快，真的是個出色的歌手——我覺得人們沒有意識到，他在選擇一個特別的

情感音調時，能把自己的歌聲調得有多好：他這種作法真的很科學，非常有趣。他會說：『我覺得那裡有點太戲劇化了，應該更孤僻和內省一些。』──然後他就會再唱一遍，你可以聽得出來 1/4 度的位移，這樣就完全不同了……他可以捕捉到音樂景觀（musical landscape）的情緒，例如我可能會做的那種，而且他真的能夠以自己使用的字句，以及所選擇的演唱風格，把它帶到一個鮮明的焦點上。」

根據維斯康蒂的說法，大約十分鐘之內，鮑伊就想出了這首歌詞。他有一張喜愛的巴爾幹男孩樂團（Balkan Boys）唱片，想做一些有同樣感覺的東西。維斯康蒂把錄音帶的速度放慢了兩個半音，讓鮑伊唱出高亢的部分，這樣正常播放時，他聽起來就像一個年輕的合唱團男孩。這些歌詞使用了一種編造的語言，聽起來隱約有東歐的感覺，隱約有民族風，而且非常有氛圍，彷彿來自遙遠的過去和遙遠的未來。這可能和達達主義的聲音詩歌（Dadaist sound poetry）有所關聯，也連結到原始主義和

表現主義〔隔年，伊諾將聲音詩人柯特・希維特斯（Kurt Schwitters）的聲音取樣用在〈科學年代前後〉（Before and after Science）〕。無論如何，在這首曲子和〈地下〉裡把語義去掉，是一次傑作，讓這些歌曲有一種看外語電影的詭異感，你可以感受那一切不同的心情，卻不理解劇情。它遵循了表現主義的準則，所畫的物體，幾乎可以是任何東西，因為色彩和筆觸將其消抹，以反映內心的狀態。〈聲音與光影〉的「無話可說」，在《低》的第二面找到了它真正的表達方式和意義。

〈華沙〉是一首慢速的悲鳴作品，讓我想起了愛沙尼亞作曲家阿福・佩爾特（Arvo Pärt）那哀淒的〈紀念布瑞頓之歌〉（Cantus in Memory of Benjamin Britten，1977）。這首曲子僅以一個 A 調的八度音階開始，隨後是同樣以八度為單位的調式旋律，然後在曲子的主要部分調整到升 D 小調。鮑伊的心聲、無意義的歌聲，要到曲子幾乎過半時，也就是 4 分 5 秒才終於出現，然後又讓位給主旋律。這首歌曲沒

有淡出，但也沒有結尾，只是在某個時刻就把音軌停止了。儘管如此，其構造中計劃好的隨機性，到頭來還是使得這首曲子出現了一種深層的結構感。有些評論家認為《低》的第二面是伊諾的作品，但是我認為這首歌曲的精心結構及其和聲，確實顯示了一些鮑伊對伊諾的影響；伊諾自己的環境音樂往往較少有作曲，對和聲較無興趣，一般來說也較不是目的論（teleological）的。

〈華沙〉嗡嗡作響的鋼琴前奏，與史考特‧沃克在次年錄製的關於折磨的心理性冥想〈電器技師〉（The Electrician）（被鮑伊描述為「流行音樂中最令人驚訝的演出之一」）的前奏有幾分相似。沃克是鮑伊的另一個高標，他和發電廠樂團一樣，也是那些職業生涯似乎與鮑伊交織在一起的藝術家之一。早在 1960 年代，鮑伊就已經聽過沃克那些存在感十足的個人專輯，尤其是他翻唱雅克‧布雷爾（Jacques Brel）[1] 的歌曲。鮑伊自己翻唱的布雷爾〔〈我的死亡〉（My Death）和〈阿姆斯特丹〉〕，與其說

貼近布雷爾，倒不如說是更有沃克的風格，而且同樣使用了莫特·舒曼（Mort Schuman）的鬆散演繹方式。沃克的事業在 1970 年代大部分時間，都處於低迷狀態，但在 1977 年，他在沃克兄弟樂團（Walker Brothers）的專輯《夜間飛行》（*Nite Flights*）中創作並演唱了四首歌曲，這些歌曲進入了與鮑伊的《低》和《「英雄」》非常相似的領域，混合了放克／迪斯可節奏、不和諧的合成器、刮擦的吉他和具有現代主義傾向的碎片式歌詞〔〈電器技師〉是約瑟夫·康拉德（Joseph Conrad）的「庫爾茲先生」（Mr. Kurtz）的一種更新〕。

沃克在開始自己的黑暗實驗性曲目之前，就聽過《低》的歌，1978 年初《夜間飛行》發行時，他寄了一份拷貝給鮑伊，儘管這兩個人從未見過面。鮑伊很感興趣；幾年後，他邀請沃克擔任製作人，但沃克似乎拒絕了（稍後他與伊諾一起進入錄音室，但到頭來那個案子沒有任何結果）。很久以後，鮑伊在《黑白噪音》（*Black Tie White Noise*，1993）中錄製了他自

己的〈夜間飛行〉版本。最近，他談到了沃克
於 1995 年歌劇式的《傾斜》（*Tilt*）——這是現
代主義典範中一件晚期、迷人的作品。

一切墜落
all that fall

　　〈藝術十年〉在「城堡」裡開始，但到漢莎工作室才完成。鮑伊曾說過，它是關於西柏林的，「一個與自身世界、藝術和文化隔絕的城市，在沒有得到報應的希望下逐漸死去。」其實這首歌聽起來並沒有那麼壓抑，雖然從樂器和質感上來說，確實給人帶來一種在某個世界正要消失前的印象：主旋律不斷下降，還有那奇特、聽來幾乎是有機的電子效果，音調下降然後逐漸消逝。歌曲標題既是對「腐朽」（decayed）[1]的雙關語，又讓人聯想到「裝飾藝術」（art deco）[2]，以及對戰壕大災難前那個

時代優雅純真的懷念感。由維斯康蒂配樂，專輯的聲音工程師愛德華・梅耶（Eduard Meyer）演奏的大提琴部分，為這首光彩奪目的歌曲增添了溫暖的氣息，讓人想起諧神樂團的作品，以及早期更具牧歌色彩的發電廠樂團。

根據伊諾的說法，〈藝術十年〉「一開始是鮑伊在鋼琴上彈的一首小曲子。事實上，我們都彈了那首曲子，因為是四手聯彈，我們完成的時候，他不太喜歡，有點把它給遺忘了。但湊巧的是，在他離開的那兩天裡，我完成了一首曲子〈華沙〉，然後把它挖出來，看看能不能用來做些什麼。我把全部的樂器都放在我們既有的基礎上，他很喜歡，覺得還有些希望，然後就在這個基礎繼續進行，增加更多的樂器。事實上，〈藝術十年〉是我最喜歡的曲目」。這首作品以一個神祕、低抑的前奏開始，聽來彷彿來自一個很遙遠的地方。主要的母題調式（modal motif）突然登場，被重複了好幾次，然後被定格在一個四音符的音型（figure）上，催眠般地一次又一次重複，彷彿

即將淡出，即便最後並非如此。

　　這種無休止的重複和極小的變化，令人想起極簡主義派的作曲家菲利普・葛拉斯，以及極簡主義對重複和質感的重視，而非旋律的複雜度。事實上，《低》的第二面全都顯示出極簡主義對其之影響，這在《站到站》中已經很明顯（不僅是在專輯同名曲中，而且也在〈黃金歲月〉緊繃的重複中）。而葛拉斯是鮑伊在音樂方面有著交織關係的另一位藝術家。鮑伊曾在 1971 年看過葛拉斯的《聲部改變曲》（*Music with Changing Parts*），兩人在不久後就見面，開始有了交情。製作《低》的時候，鮑伊當然也在聽葛拉斯的意見──反之亦然，葛拉斯自己也證明道：「記得當時我和大衛聊過，對於他說《低》是三部曲的一部分，印象相當深刻。我從來沒有遇到過具備這種藝術氛圍的流行音樂構思。當時，我就想，是否能用這種素材做點什麼，但後來沒有進一步去思考。」雖然醞釀期很長，但他終於還是開始進行了。葛拉斯的《低限交響曲》（*Low Symphony*）是

根據專輯中的三首作品〔〈地下〉、〈有些是〉（Some Are，未收錄至《低》的作品）和〈華沙〉〕創作的，寫於 1992 年春天，在 1993 年公開發表。就我個人而言，我覺得葛拉斯對《低》的作法，相當令人失望，這是作為一個葛拉斯作品的粉絲而這麼說的。基本上，他把鮑伊和伊諾的旋律線「葛拉斯化」（Glassifies）了，以一種相當傳統的風格編曲。葛拉斯似乎忽略了一點，那就是《低》的有趣之處，在於那種錄音室的性質。在這種情況下，你沒辦法將音樂與製作過程完全分離，因為這樣就會失去最獨特的成分。儘管如此，這個實驗還是顯示出流行音樂和極簡主義之間互為自助引導的關係。因為雖然極簡主義對《低》的影響很明顯，但流行音樂本身對極簡主義的影響也很大。極簡主義的「律動」對古典音樂來說，就相當於流行節拍，而重複和簡化的旋律結構，也讓人想起了 1950 年代末或 1960 年代初，一首單曲只能有三分鐘的限制。

〈藝術十年〉的「定格」（freeze-framed）

重複，到最後並未有所解決，而是自行設法進入了一個緩慢燃燒、受限的高潮，然後又出人意表地讓位給主旋律，直接切入四個音符的音型。鮑伊與伊諾在這首曲子中也使用了節拍音軌的技巧，序列變化的隨機性，達到很好的效果。那種回歸帶來的衝擊，和伊諾在《另一個綠色世界》的環境作品上所達到的效果，幾乎是截然相反，事實上也和整個「環境」音樂概念相當不符合。而主旋律的再次出現，則以某種對稱性，為作品畫上了句號，而這又是鮑伊、而非伊諾的作曲標誌。

脈動
pulsations

　　閃耀著光芒的〈哭牆〉，是專輯中唯一一首完全在柏林錄製的作品。這首歌理所當然「和柏林圍牆有關——它的苦難」，儘管這個標題也呼應著耶路撒冷的哭牆，擁有相似的放逐與哀歎的內涵。這是一首完全由鮑伊創作的歌曲，他演奏了這首歌曲中的每一件樂器，而伊諾也說他與這首歌的創作毫無關係。

　　這也是最具有極簡主義特徵的曲目——以至於幾乎可以被當成是史帝夫・瑞奇作的曲子。它與瑞奇開創性的〈寫給十八位音樂家的

音樂〉（Music for 18 Musicians）的脈動部分
（pulse sections）有很多相似之處。我非常驚奇
地得知，瑞奇的作品直到 1978 年才由 ECM 發
行，比《低》要來得晚，但有一個小小的研究
顯示，它曾在柏林進行歐洲首演，時間是 1976
年 10 月；換句話說，同一個月，鮑伊正在創作
〈哭牆〉。瑞奇證實鮑伊也參加了那場音樂會。
瑞奇有時被譽為取樣（sampling）的鼻祖，將
極簡主義和流行音樂相互豐富的方式做了絕佳
詮釋。來自 1999 年的一次採訪，他曾說：「切
回 1974 年，我的樂團在倫敦舉行了一場音樂
會，當音樂會結束時，一個長頭髮的年輕人走
過來，看著我說：『你好，我是布萊恩·伊
諾。』兩年後，我們在柏林，大衛·鮑伊也在
那裡，我對自己說：『這太棒了，這是善的循
環。我就是那個坐在酒吧裡聽著邁爾斯·戴維
斯（Miles Davis）、約翰·科川（John Coltrane）
的孩子，而現在這些人都在聽我的歌！』」

　　瑞奇的作品和〈哭牆〉在聲音上有著相似
的特質，這要歸功於無歌詞的吟唱、木琴，尤

其是鮑伊在漢莎錄音室發現的一個被遺棄的顫音琴〔這是一種能產生特殊顫音的馬林巴琴（marimbaphone），由赫曼‧溫特霍夫（Herman Winterhoff）於 1916 年發明〕。這種效果具有爪哇甘美朗（Gamelan，傳統的印尼管弦樂隊，使用與顫音類似的樂器）的味道，並增添了第二面起於鮑伊在〈華沙〉中的仿東方風格哀號、整體的「民族風」感覺。〈哭牆〉和〈寫給十八位音樂家的音樂〉都賦予脈動一種特權，而非較為傳統的節奏，想要達成某種「運動中的靜止性」（stillness in motion）。瑞奇在這個階段的興趣是在和聲和音調的品質上，而非旋律構造——對應出鮑伊和伊諾他們自己當時對質感的研究。在瑞奇的脈動樂曲中，幾乎沒有旋律的跡象，只在一定的音程中出現一系列輕微的和聲變化，通常只是小調和弦轉到大調和弦，或者相反。但在〈哭牆〉上有一條簡短的旋律線，只是對樂器演奏的脈動和質感來說較不重要。這一開始是在鮑伊的 ARP 上演奏的，然後以人聲變化的重複，作為一種吟唱。事實上，它就是〈史卡博羅市集〉（Scarborough

Fair）[1]的前幾個音符在不斷重複。這種借用可能不是故意的，但確實為這首曲子增添了某種牧歌式的神祕感。

〈哭牆〉與瑞奇不一樣的地方在於，它演奏出有機的聲音（打擊樂器、人聲），而非較刺耳的合成聲音——這是《低》的重要音樂策略之一。在如泡泡般的木琴與顫音琴的伴奏音軌放下後，鮑伊再次使用節拍音軌的方法，隨機引入吟唱和嗡嗡聲、合成器，還有失真的吉他樂句，使作品具有獨特風味。雖然這首曲子有一種神祕的嚮往感，但其中也包含一種俏皮的輕快和能量。它有一種距離感，但並沒有讓我感覺到特別壓抑，而且它與柏林圍牆的苦難也沒有太明顯的聯繫。與這一面的其他曲目一樣，雖然，你無法真正擺脫它的內向性，以及那種正在聆聽鎖在別人大腦裡圖像的背景音樂感。就像專輯中的其他每一首曲目，它沒有真正的結尾，只是在一個看似隨意的時刻淡出。

來生
afterlife

在我們進入最後一首歌之前，先說一下這
張專輯的來生。《低》的混音，是在 1976 年 11
月 16 日，於柏林圍牆邊的漢莎錄音室完成。鮑
伊的唱片公司 RCA，起先本來打算在耶誕節推
出，但當他們聽到成品，覺得缺乏商業潛力，
決定延遲發行。RCA 的一位高層曾經明顯表
態，說他將私下在費城為鮑伊買一棟房子，讓
他可以創作和錄製《年輕美國人 II》。甚至是
湯尼·德弗里斯（Tony DeFries），這位與鮑伊
早已分道揚鑣，但仍保留一定銷售比例的前經
紀人，也短暫地回到了現場。維斯康蒂說：「湯

尼‧德弗里斯突然到來，聲稱他仍是大衛的經紀人。RCA 抱怨說人聲唱得不夠……大衛只是看了看合約上的小字，上面寫著他們必須發行這張作品。」最終，這張專輯在 1977 年 1 月中旬發行，也就是鮑伊三十歲生日後的一週。面對 RCA 保留的意見，儘管鮑伊拒絕為發行接受採訪或進行任何宣傳活動，《低》仍不算是商業上的失敗，在英國排行榜上名列第二，在美國名列第十一。

唱片封套採用的是經過大量處理的《天外來客》劇照，那張圖已經用於沃爾特‧特拉維斯（Walter Travis）原著小說的平裝再版，由鮑伊的老同學喬治‧安德伍德（George Underwood）設計。《天外來客》當時已經在電影院裡上檔又下檔了，所以封套的選擇並不是為了要宣傳電影，但卻指出了鮑伊對電影和專輯之間的聯繫。《站到站》已經收錄了電影中的一張劇照——一張衣著光鮮的湯瑪斯‧傑羅姆‧紐頓走進他的太空船的黑白影像。《低》上的畫面則完全不同，是一張警局備案似的側面頭像

照，鮑伊面無表情（標題和畫面結合起來就是「低調」的雙關之意），穿著一件不太時髦的英式牛角釦大衣。主色調為秋天的橙色。鮑伊的頭髮與漩渦狀、透納式（Turner-esque）[1]的背景完全是同一色調，強調了地點反映人、物和主體融為一體的獨特概念。

鮑伊的傳記往往說《低》在發行時媒體評價不佳，這在美國可能是真的，但瀏覽一下1977年1月22日那一週的英國音樂報紙，就會發現，一般來說，正面評論遠多於負面，儘管樂評人們對鮑伊的新方向感到相當困惑。評論中充滿了1970年代中期陰鬱的社會學片段，其實與《低》沒有太大的相關性，但還是多多少少反映了專輯的疏離。「從概念上講，我們正在拾起《站到站》遺落的事物：也就是西方世界對時間的奴役，以及隨之而來的地點貶值，」《新音樂快遞》告訴我們，「《低》是**唯一的**當代搖滾專輯，」第二面則是「驚人的美麗，如果你能克服那種個人羞辱之感」。在《聲音》（Sounds）雜誌上，提姆・拉特（Tim

Lott）宣稱「《低》是鮑伊以自己之名創作過最困難的音樂」，聆聽者必須非常努力，但「最重要的是，它達到目的了，雖然是在一種不尋常、半隱藏的層級上」。對於《旋律製造者》（*Melody Maker*）雜誌來說，《低》是「奇怪的『現在』的音樂——不完全是當前所流行的，但似乎很適合這個時代。鮑伊剖析大眾傳播的方式，是極為聰明的」。

無論如何，在《低》發行後不久，人們便意識到，無論是將這張專輯本身視為一件典範之作，或是在流行音樂的發展之中，都是一個里程碑。一整串後龐克音樂的存在，都要歸功於鮑伊在華麗時期（glam-era）與柏林時期個人外在形象的某種結合；還要歸功於鮑伊和伊諾將電子合成音樂帶進三分鐘的流行歌曲；歸功於維斯康蒂和丹尼斯·戴維斯咄咄逼人的鼓聲；歸功於專輯中的放克／電子混合體；歸功於轉向歐洲美學；歸功於第二面的非流行實驗主義；歸功於《低》對現代主義異化的挪用。甚至晚至 2000 年，電臺司令（Radiohead）還

在以《1 號複製人》（*Kid A*）嘗試某些類似的東西〔那張專輯中的演奏曲〈樹手指〉（Treefingers）幾乎和《低》裡面的作品一樣〕。

　　自發行以來，《低》的評論量一直不斷上升，而這張專輯也以不同的方式延續著自己的生命力，甚至進一步發展。鮑伊在 1978 年發行的《舞臺》（*Stage*）中收錄了許多《低》歌曲的現場版本；1991 年，瑞可（Ryko）唱片公司再版發行《低》時，收錄了三首額外的曲目——一首被遺忘的〈聲音與光影〉混音版本，外加兩首《低》原始錄音室的片段，這兩首歌曲都是鮑伊／伊諾的作品。〈所有聖者〉（All Saints）是一首沉悶的合成器演奏曲，雖然夠有趣，但沒有真正走去哪裡，而且到最後聽來像是衍生自德國合成器樂隊星團樂團（Cluster）[2] 的作品。但〈有些是〉是一塊寶石：一件脆弱的、氛圍式的作品，有著寒冬的影像，背景是一份微弱如鬼魂般的合唱，與奇怪的半有機噪音，和〈藝術十年〉散發著相同的平靜感。它本來可以高高興興地放在專輯第二

面的某處，我猜測它被放棄了，因為那悲鳴的鋼琴前奏與〈華沙〉的前奏有點太過相似。1992年，葛拉斯首演了他的《低限交響曲》；2002年，鮑伊在擔任倫敦「崩潰」（Meltdown）音樂節的策展工作時，完整地演出了《低》。鮑伊的專輯正逐漸以三十週年紀念雙CD的形式重新發行，並附上額外的曲目，因此，我們或許可以期待有更多《低》的素材在2007年被發掘出來（最近的一本傳記提到，在《低》錄音期間，也錄製了「幾十首苦澀甜蜜的歌曲」，但由於鮑伊想要更堅硬的聲音，因此沒有發行。未發行的《天外來客》原聲帶可能是另一個候選者，因為保羅‧巴克馬斯特顯然還在他的檔案中保存著這些DAT數位錄音）。

思鄉藍調
homesick blues

　　《低》的最後一首歌——對我來說是《低》最令人感動的時刻——也是最早構思出來的，因為它是建立在 1975 年末那些《天外來客》錄音室作品之上。〈地下〉表面上是關於那些「分隔開來後在東柏林被逮捕的人——因此，微弱的爵士薩克斯風代表了當時的記憶。」這是一首陰鬱、朦朧的作品，以一個緩慢的五音符貝斯樂段作為特色，在整個曲目中每隔一段時間就會重複出現一次。在這之上，鮑伊疊加了更慢的合成器線，也有迷茫的倒帶聲——他在《鑽石狗》的〈甜蜜東西〉（Sweet Thing）前奏中，已

經使用過這種聲音，未來在〈走下去〉（Move On）〔《房客》（*Lodger*）專輯〕中也將再次使用。憂鬱的無文字吟唱之後，在 3 分 9 秒出現了一條美麗而感性的薩克斯風線（一種非常鮑伊式的觸感）。這是由鮑伊自己用哀淒的多利安調式（Dorian mode）[1] 演奏的，有一種即興的爵士樂感覺。其中帶有一種傷痛，確實可以反映出困在牆後東柏林人的困境，但事實上，也只是一種普遍意義上對逝去事物哀傷的抽象概念。

由於有著電影配樂的背景，這首曲子很容易變成用來描述湯瑪斯·傑羅姆·紐頓回憶在外星世界失去家庭和家園的心境。有鑑於標題，〈地下〉讓人聯想到一個黑暗的地下世界，一個在某種巨大災難之後被迫進入地下的文明。事實上，對我來說，它讓我想起克里斯·馬克（Chris Marker）在 1962 年所拍攝的短片《堤》（*La jetée*）[2]。那部電影是「一個被童年影像標記的男子的故事」，並使用旁白和表現主義的黑白照片，讓人聯想到核災之後的地下世界，探索關於記憶、失去、夢想、命

運、永遠存在的鬼魂等這一類主題，這也是〈地下〉似乎想要喚起的。〔之後，《堤》為鮑伊的〈他們說跳〉提供了靈感，也就是他在1993年所寫的，關於他那患有精神分裂症同父異母兄弟泰瑞之歌。〕

在 3 分 51 秒的時候（同樣是歌曲已經過半之後——這張專輯裡的歌詞經常遲到），我們得到了這段無意義的歌詞——「分享新娘墜落之星，護理專線，護理專線，護理專線，護理專線，嫁給我雪萊，雪萊，雪萊，嗯嗯」（或諸如此類）。它一半是柯特・施維特斯（Kurt Schwitters）[3]，一半是路易斯・卡羅（Lewis Carroll）[4]。這沒有任何意義（除非墜落之星是指《天外來客》），但卻特別具有影響力——鮑伊彷彿是在為時已晚之前，拚命解釋某個垂死世界的最終想法。這是比〈華沙〉那種想像中的東方語言更極端的溝通障礙，因為裡面有我們認得的英文單字，卻仍無法凝聚成任何文法或語義。我們已經超越了那一點，將這些字詞重構成一種完全私人化的語言，成為

自閉症的終極行為。

　　語言——對它的偏斜，對它的拒絕，對它意義的剝離，想跳過它的嘗試——是這張專輯的關鍵概念。三個字母的「低」已經是一個徹底極簡的標題，而《低》的歌詞只有 410 個字，幾乎比不上一個段落（相較之下，《鑽石狗》的歌詞超過 2,000 字）。對語言的拒絕，也是對敘事的拒絕，這也是鮑伊在《低》中另一個關注的重點：「伊諾讓我擺脫了敘事，」當時他說，「布萊恩真的讓我對處理的概念，還有藝術家旅程中的提煉，都開了眼界。」說故事是英國流行音樂一直在做的事情，一直延續到披頭四、奇想樂團、滾石樂團（the Stones）的流行音樂年代，然後到了鮑伊，他在 1970 年代初的準概念專輯，以及〈底特律恐慌〉（Panic in Detroit）或〈年輕美國人〉這類傾斜小插曲。另一方面，當時的很多德國實驗音樂已經遠離了敘事欲望，除了可能是抽象結構意義上的。例如罐頭樂團的《塔哥瑪哥》這樣的專輯就和《低》很像，前半部的放克實驗主義，在

後半部讓位給紊亂的內在空間，不僅是文字，音樂本身也或多或少地受到拋棄，轉而追求一種質感型的聲音。拒絕敘事的同時，也隱含著對某種古老浪漫主義傳統的拒絕。

撞毀你的飛機，然後走開
crash your plane, walk away

　　〈地下〉和《低》本身，在僵局中結束。在鮑伊那些感性又無意義的咒語之後，葛雷果式的聖歌（Gregorian-style chant）[1]回歸，還有薩克斯風，在某種旋律線上做出了最終壓抑、試探性的嘗試，然後宏偉的大廈崩塌，一樣似乎是戛然而止。我們看不到鮑伊在之前的專輯中為我們帶來的戲劇性結局。沒有搖滾樂的自殺、裝腔作勢的感傷情歌、反烏托邦的歇斯底里，也沒有終將成為你生命結局的蛇蠍美人（femmes fatales）。

令我吃驚的是，〈地下〉那無意義的歌詞帶著一點孩子氣，是一個孩子努力混亂地用著他還不太懂的語言，來解釋某些莫名其妙的東西。相對於第二面的虛構語言、嗡嗡哼唱、聖歌吟唱和沒有文字的人聲背景，第一面那些臥室避難所的形象，現在開始變得清晰起來，開始有一種精神分析回歸的感覺。我們離開《低》的時候，會有一種感覺，彷彿我們走過的是一段無地圖的、倒退的旅程，通往盲目、語言出現之前，永遠都將保持神祕的世界。

2005 年 5 月，巴黎

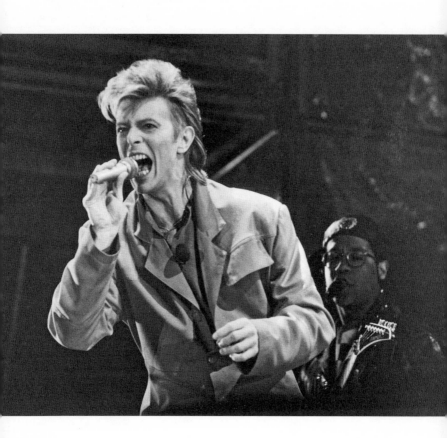

鮑伊於 1987 年 6 月返回柏林，在德國國會大廈前開唱。

參考資料
bibliography

【書籍】

Bowie, Angie, *Backstage Passes*, Cooper Square Press, 2000

Buckley, David, *Strange Fascination*, Virgin Publishing, 2001

Gillman, Peter and Leni Gillman, *Alias David Bowie, a Biography*,Henry Holt & Co, 1987

Juby, Kerry, *In Other Words*, Omnibus Press, 1986

Pegg, Nicholas, *The Complete David Bowie*, Reynolds & Hearn, 2004

Power, David, *David Bowie: A Sense of Art*, Pauper's Press, 2003

Sandford, Christopher, *Bowie: Loving the Alien*, Da Capo Press, 1998

Tremlett, George, *David Bowie: Living on the Brink*, Carroll & Graf Publishers, 1997

Thompson, Dave, *David Bowie: Moonage Daydream*, Plexus Publishing, 1994

Thomson, Elizabeth and David Gutman, eds., *The Bowie Companion*, 1996

【網站】

http://www.algonet.se/~bassman

http://members.ol.com.au/rgriffin/goldenyears

http://www.tonyvisconti.com

http://www.menofmusic.com

http://www.teenagewildlife.com

http://www.bowiewonderworld.com

※ 關於參考書目

內文部分鮑伊、伊諾、維斯康蒂等人的談話引用自上列參考書目，尤其是大衛‧巴克里和凱瑞‧久比（Kerry Juby）的著作。不過，大部分的來源，是過去二十五年（1985～2005）來在音樂媒體上所刊登的各式各樣的文章。羅宏‧希柏的引言則是我譯自克里斯托夫‧格烏丁（Christophe Geudin）所著《白痴的回憶》（*Mémoires d'un Idiot*）。若欲詢問其他引言的參考資料，可來信 hugowilcken@hotmail.com。

全書注釋

前言

1 譯注：比利時西部某臨海區，位於與法國交界處。

2 編注：本書著作完成於 2005 年，大衛·鮑伊尚未過世。

3 編注：全名羅伊·李奇登斯坦（Roy Lichtenstein），1923 ～ 1997。美國普普藝術家。作品常以卡通人物如米老鼠、唐老鴨、大力水手等作為主角。後又模仿通俗連環畫，也研究過蒙德里安、馬蒂斯、塞尚、莫內等人作品及東方美術。

從王冕到國度

1 譯注：此標題源自大衛·鮑伊專輯《站到站》專輯同名曲，每次唱到此詞，他便會在舞臺上搭配以手從上滑到下的動作。Kether 和 Malkuth 是猶太卡巴拉（Kabalah）詞語，代表生命之樹中十個源體（Sephirots）其中兩個，Kether 也稱為 Keter，是最頂端的源體，指希伯來語中的王冕；和另兩個源體 Chokmah 及 Binah 形成三聯體，位置比另兩者高；它崇高的地位是如此重要，因而在《光輝之書》（Zohar）中被稱為「所有隱祕之物中最隱祕的」，是人類完全無法理解的，也被喻為絕對的慈悲，拉比·摩西·科多弗羅（Rabbi Moshe Cordovero）將它描述為十三種慈悲的超屬性來源，並被喻為「荊棘中的百合

花」。Malkuth 的意思則是「國度」，位於生命之樹的最底部。因此，「從王冕到國度」正是指涉歌曲中提到的整株生命之樹。

2 編注：泛指一種實驗搖滾類型，發展於 1960 年代末期的德國。這些樂團的曲風混雜了迷幻搖滾、前衛、電子音樂、放克、簡約音樂、即興爵士和世界音樂等，和英美兩國搖滾樂傳統的藍調、搖滾極為不同，並強化了電子音樂、氛圍音樂，更衍生出後龐克、另類搖滾和新世紀音樂三種類型。

3 編注：諾斯底主義強調人可以靠一種神祕知識得救，有些學者發現，凡是強調憑藉知識得救的地方都可找到諾斯底主義者的痕跡。由於挑戰神的權威，曾被視為異端邪教。

4 編注：1875 ～ 1947，英格蘭神祕學家、儀式魔法師、詩人、畫家、作家和登山家。他創立了泰勒瑪（Thelema）宗教及組織。克勞利是近代知名神祕學家之一，也是最具爭議的神祕學研究者。曾被媒體抨擊為「世界上最邪惡的人」和撒旦主義者，但在西方神祕主義和非主流文化中卻一直有高度影響力。

5 編注：莎士比亞《暴風雨》中的主角。

6 編注：1900 ～ 1945，二戰期間納粹德國的重要政治人物，曾擔任納粹德國內政部長、親衛隊全國領袖。是納粹大屠殺的主要策劃者。

7 譯注：「黃金黎明協會」原文為 Hermetic Order of the Golden Dawn，也被譯為赫密斯派黃金黎明協會、金色曙光協會、金色黎明、金晨結社等等，是 1888 年在倫敦由一群神祕主義人士所建立的祕密組織。他們把塔羅牌、占星術、卡巴拉密宗結合，在西方神祕學有重要地位。

8 譯注：重複主、副歌之間插入的過渡段落，曲風時常有別於原曲。

9 譯注：指 1970 年代德國酸菜搖滾名團「新！」樂團已故鼓手克勞斯・丁格（Klaus Dinger）所發明的一種節拍，有如馬達運作般具有重複性、彷彿龐大機器以精準的脈動沉重運行、在道路上不斷前進奔馳的感覺，其特點也常被認為呼應了德國精密的製造工業。整首歌曲中的每一小節都會重複這種模式，且在一段歌詞或副歌的開始小節，通常會敲擊一個飛濺或撞擊的鈸，感覺有如在高速公路上馳騁的節奏，經常被德國酸菜搖滾樂團使用。

10 譯注：此處是指 1969 年發生的曼森謀殺案：曼森家族（Manson Family）由前音樂人查爾斯・曼森（Charles Milles Manson）領導，追隨者受嬉皮文化和集體生活所吸引。曼森和其跟隨者被控在 1969 年 7、8 月犯下九起連續殺人案，曼森被控犯罪後，原創專輯也隨即發布。此事件影響深遠，曼森在當時即成為反主流文化的地下雜誌焦點，時隔多年，包括槍與玫瑰（Guns N' Roses）及瑪麗蓮・曼森（Marilyn Manson）等藝人也都曾翻唱或引用他的歌曲，他的形象也常出現在時裝、繪畫、音樂和電影電視中。

11 譯注：此處是指詩人韓波（Jean Nicolas Arthur Rimbaud，1854～1891），十九世紀法國著名詩人，創作時期僅在十四至十九歲之間，並於三十七歲早逝。韓波是無法被歸類的詩人，有人認為他是象徵主義運動最傑出的詩人之一，也被稱為超現實主義詩歌的鼻祖。對現代文學、音樂和藝術的影響深遠。

12 編注：曼・雷（1890～1976）可謂二十世紀前衛藝術巨匠，出生於美國，在巴黎度過生命中最重要的創作時期。他積極參

與達達與超現實主義的活動，作品見於各種類型的媒體中，以時尚與人像攝影活躍於藝術圈。

訪客

1 編注：位於洛杉磯西部的社區，受到名人和娛樂業高層的歡迎，是洛杉磯最富裕的社區。

神奇舉動

1 譯注：全名貝托爾特・布萊希特（Bertolt Brecht），1898～1956，是德國極具影響力的現代劇場改革者、劇作家及導演，被視為當代「教育劇場」（Educational Theatre）的啟蒙人物。對當代戲劇界影響深遠。

2 譯注：全名弗里德里希・克里斯蒂安・安東・朗（Friedrich Christian Anton "Fritz" Lang），1890～1976，出生於維也納，知名編劇、導演。他的犯罪默片電影開啟了世界電影新風貌。最著名作品為1927年的電影《大都會》（*Metropolis*），與希區考克及卓別林等人並列於電影百人之列，被認為是電影史上影響最大的導演之一。

3 譯注：全名格奧爾格・威廉・帕布斯特（Georg Wilhelm Pabst），1885～1967，奧地利電影導演和編劇，亦是威瑪共和國時期最有影響力的德語電影人之一。

4 譯注：紐倫堡是德國巴伐利亞邦的第二大城，僅次於首府慕尼黑；在納粹德國時代，此地成為納粹黨一年一度的黨代會會址，第三帝國著名的《反猶太紐倫堡法案》就是在此處出爐，

掀起了種族清洗的風浪，並在二戰期間成為英美盟軍的重點轟炸對象而遭嚴重摧毀。二戰後曾在此舉行針對清算納粹德國戰犯的紐倫堡審判。

5 譯注：全名路易斯‧布紐爾‧波爾托萊斯（Luis Buñuel Portolés），1900 ～ 1983，西班牙國寶級電影導演、電影劇作家、製片人，代表作有《安達魯之犬》、《青樓怨婦》（Belle de jour）等，執導手法擅長運用超現實主義表現，與超現實主義名畫家達利是搭檔好友。

6 譯注：又譯「亞利安人」，原指印度西北部的一支族群，也是印度—伊朗人的自稱，後納粹扭曲了雅利安人的概念，引用 1878 年德國哲學家蓋格（L. Geiger）的論述，在 1929 年的宣傳單上將雅利安人描述成「高挑、長腿、纖瘦、肌膚白裡透紅、髮色為金」的優越種族。

7 譯注：全名保羅‧約瑟夫‧戈培爾（Paul Joseph Goebbels），1897 ～ 1945，德國政治人物，擔任納粹德國時期的國民教育與宣傳部部長，被稱為「宣傳的天才」，同時也深知媒體的力量，擅長利用電影操縱煽動群眾意志；以鐵腕捍衛希特勒政權和維持第三帝國的體制。

8 譯注：指位於英國薩默塞特郡（Somerset）格拉斯頓伯里（Glastonbury）附近的一座小山，頂部是一級保護建築聖邁克爾塔（St Michael's Tower）。遺址由國民信託（National Trust）管理，並被封為指定古蹟。作者在此提到蓋世聖丘，是指一戰後，德國由於戰敗而政治經濟均極為蕭條，因而湧現大量極端組織，包括鼓吹雅利安主義的「極北之地」（Thule Society），追求神祕的魔法力量；尤其是以希特勒為首的納粹高官，對於那些占星術、古代神話以及「黑魔法」有極高崇拜之情，引出

維持血統純淨的「清洗計畫」，並派出派遣隊前往各地神祕處所，希望能尋找到聖杯等傳說中的神祕力量。哈里遜・福特主演的印第安那・瓊斯系列電影《法櫃奇兵》便是以此為靈感。

9 編注：1904 ～ 1986，英美知名小說家、劇作家、編劇，作品多以同性戀為主題，並有多部改編為電影。

10 譯注：全名亞瑟・伊夫林・聖約翰・沃（Arthur Evelyn St. John Waugh），1903 ～ 1966，筆名「伊夫林・沃」，被譽為英國二十世紀最優秀的諷刺小說家，並被公認為二十世紀最傑出的文體家之一。《邪惡的肉身》原發表於 1930 年，書中諷刺了第一次世界大戰後，倫敦一群浮華富裕的年輕人，以及他們發揮才華在新聞界中往上爬的所作所為。

11 譯注：伊西沃先生和莎莉・鮑爾斯都是伊舍伍小說《再見，柏林》中的角色。

12 譯注：亞伯特・施配爾（Albert Speer）為希特勒重用的納粹第三帝國首席建築師，與戈培爾同為著名的希特勒追隨者。

13 編注：1948 年出生於荷蘭，是知名歌手、演員，於 1997 年獲得柏林影展泰迪獎。

14 譯注：此處是指波蘭裔俄羅斯芭蕾舞者和編舞家瓦斯拉夫・弗米契・尼金斯基（Vatslav Fomich Nijinsky），1890 ～ 1950，以非凡的舞蹈技巧及對角色刻劃的深度而聞名。

15 譯注：伍爾沃斯公司（F. W. Woolworth Company）是一家零售公司，也是零售商店的開拓者之一，引領潮流並創造了當今世界各地的商店都遵循的現代零售模式。

在陰暗中交談

1 編注：出生於 1943 年，英國作曲家。

2 編注：即指德國酸菜搖滾（Kosmische）。Krautrock 為 Kosmische 的英語。

3 譯注：1973 年成立於西德，於 1976 年解散。2007 年至 2009 年間曾復合。

4 編注：伊諾的第三張專輯，隔月即發行了第四張專輯《謹慎音樂》。

5 譯注：又稱大敘事、元敘事，在批判理論，特別是在後現代主義中，是關於歷史意義、經驗或知識的敘述，它透過預期實現一個（尚未實現的）主導思想來提供社會的合法性。

6 譯注：1928 ～ 2007，德國作曲家。

7 譯注：全名約翰‧米爾頓‧凱吉（John Milton Cage Jr.），1912 ～ 1992，美國先鋒派作曲家。

8 譯注：指美國小說家威廉‧蘇厄德‧柏洛茲二世（William Seward Burroughs II），1914 ～ 1997，於 1943 年在紐約結識艾倫‧金斯堡（Allen Ginsberg）與傑克‧凱魯亞克（Jack Kerouac），相互促成了後來垮掉的一代（Beat Generation）文學的根本，被認為是最會挖苦政治、最具文化影響力和最具創新力的二十世紀藝術家之一。

9 譯注：英國知名雙人藝術組合，被公認為行為藝術家。他們遵循著「藝術是為了大眾」的原則，穿著老式禮服，神情淡漠地比劃各種動作，希望和大眾之間建立一種親密、明確、無條件的關係，讓藝術和觀眾直接對話，從而使藝術對社會和人產生影響。

10 譯注：出生於 1942 年 9 月 5 日，德國電影導演、編劇、作家、演員，被視為德國電影新浪潮重要成員之一，也是德國新電影的代表人物。作品包括《天譴》（Aguirre, the Wrath of God）與《陸上行舟》（Fitzcarraldo）等。

11 譯注：也譯作「坎普」，一種陶醉於矯揉造作、風格化、戲劇化、諷刺、俏皮和誇張的感覺，1909 年的英國牛津英語辭典首次定義為「誇張、戲劇化又引人注目的；男扮女裝者或同性戀者；同性戀者的特質之一」。根據美國作家、社會評論家蘇珊·桑塔格（Susan Sontag）於 1964 年的著名散文作品〈關於「敢曝」的筆記〉（Notes on Camp），「敢曝」可以被定義為一種美感，一種對於「奇特異事的愛戀，暗藏著小詭計，常使用誇飾手法」。

夢想何辜？

1 譯注：成立於 1969 年的法國前衛搖滾團體，由出身古典科班的法國鼓手兼作曲家克里斯蒂安·范德（Christian Vander）主導帶頭。

2 譯注：瑪格瑪樂團的概念專輯訴說一群人民逃離地球來到科拜亞星球的故事與傳說，范德為此構思出科拜亞語，大多數歌曲皆以此語言演出。

3 譯注：鮑伊助手可琳的綽號。

4 譯注：也被稱為「連複段」，指的是一個短暫且連續重複多次的樂句。這個樂句通常都非常有特點，比獨奏部分簡單，也可能是開場，如果一首歌是構建在樂句之上的，那麼樂句就是構

成這首歌的最基礎的根基。

5 編注：全名烏娜·歐尼爾·卓別林（Oona O'Neill Chaplin），1925 ～ 1991，諾貝爾文學獎和普立茲獎得主尤金·歐尼爾（Eugene O'Neill）之女，也是卓別林最後一任妻子。

6 編注：1947 ～ 1977，英國知名創作歌手、音樂家和詩人，暴龍樂團的主唱兼吉他手，被視為 1970 年代華麗搖滾先鋒。

7 譯注：湯姆·雷普利是指美國小說家派翠西亞·海史密斯（Patricia Highsmith）系列犯罪小說中的虛構人物湯馬斯·雷普利（Thomas Ripley），是一個反英雄的角色，身分是職業罪犯和連續殺人犯。最著名的改編電影為 1999 年的《天才雷普利》（*The Talented Mr. Ripley*），由導演安東尼·明格拉（Anthony Minghella）執導，麥特·戴蒙（Matt Damon）主演。

8 譯注：1893 ～ 1980，演員、劇作家，也是美國眾所皆知的性感偶像。在到好萊塢為電影產業寫劇本、做諧星及演員之前，就在紐約劇場以綜藝表演而小有名氣，並以開黃腔廣為知名，引發審查制度爭議，被稱為演藝生涯遭遇最多爭議的女星。

9 譯注：德國畫家、印刷家，也是「橋社」（Brücke，參見〈我永遠不會碰你〉注 3）藝術組織的創始成員。赫克爾的木刻版畫〈羅奎洛爾〉的主角擺出令人焦躁不安的姿勢，強烈地呈現著精神錯亂的狀態，鮑伊在《「英雄」》專輯封面照片中的手勢亦是仿效此畫。

10 譯注：為聲音（sound）加上景觀（landscape）的合成字，可稱之為「聲音景觀」或「聲音風景」，簡稱「音景」，是指人類感知的聲音環境，主要應用於都市計畫、建築設計、音樂作曲等領域。

11 譯注：本名大衛・約翰・摩爾・康威爾（David John Moore Cornwel），1931～2020，英國著名小說家，一生獲獎無數，寫作風格內斂深沉，有多部作品改編為劇集及電影。

透過晨思

1 譯注：「輕藝人」的說法是來自「輕娛樂」（light entertainment）一詞，意指消遣性的廣播電視娛樂節目，內容可能包含流行音樂、歌舞表演、魔術表演、劇團演出、遊戲等，形式介於傳統的綜藝節目與後來崛起的問答節目之間，以提供娛樂為主，不追求藝術表現或提供省思空間。輕藝人即指會出現在這類節目中的藝人，類似國內綜藝節目的通告藝人，本身不追求創作、嚴肅演出。

我永遠不會碰你

1 編注：分別是指迪米崔・提摩金（Dimitri Tiomkin）與奈德・華盛頓（Ned Washington）。〈狂野之風〉是他們兩人為 1957 年的同名電影創作的歌曲，曾被多次翻唱，最著名的版本是妮娜・西蒙（Nina Simone）1966 年的版本，鮑伊此處錄製的版本據說就是向她致敬。

2 編注：1943～2019，創作歌手、作曲家和製作人。沃克以其動人的男中音和特殊風格聞名，也讓他從 1960 年代的青少年流行偶像變成了二十一世紀的前衛音樂家。據說他的獨特唱腔影響了許多當代男歌手，鮑伊最為明顯。

3 譯注：德國表現主義的一個藝術組織，Brücke 為德文「橋」

之意。1905 年成立於德勒斯登工業大學建築系，發起者和代表人物有恩斯特‧路德維希‧克爾希納（Ernst Ludwig Kirchner）、卡爾‧施米特—羅特盧夫（Karl Schmidt-Rottluff）和赫克爾（Erich Heckel）等。他們由民間藝術和原始藝術中得到啟發，並受到梵谷等人影響，創作時強調必須表現畫家個人的幻想和趣味，反對一味模仿自然，間或帶有象徵主義傾向。

4 譯注：亦稱新客觀主義，是 1920 年代一種繪畫、文學與建築相關的風格，由 1925 年藝術評論家古斯塔夫‧弗雷德里希‧哈特拉伯（Gustav Friedrich Hartlaub）受到在曼海姆（Mannheim）舉辦的回顧展而聯想命名。「新即物主義」一詞的德文字根由單字 Sache 而來，其意為「物」、「事實」，新即物主義並非要追求技巧或情感的寫實，而是透過具象呈現「客觀存在」表現一種「真實」，這種真實是客體的、事實的，恰與「表現主義」背道而馳。

我是他者

1 編注：指傑克‧凱魯亞克，1922 ～ 1969，參見〈在陰暗中交談〉注 8。

2 譯注：全名羅傑‧凱斯‧「席德」‧貝瑞（Roger Keith "Syd" Barrett）1946 ～ 2006，英國音樂人、歌手、畫家，以著名搖滾樂團平克‧佛洛伊德的創始成員身分聞名。他於 1968 年 4 月離開了樂團，並短暫住院，被推測患有因服用毒品而惡化的精神疾病。

無事可做，無話可說

1 譯注：源自聲音效果中的「雜音門檻」（Noise gate），是一種

調整音頻訊號動態範圍的方式，假如使用極端設定，並與混響結合，便可以製作出不尋常的聲音，像是 1980 年代流行歌曲所使用的閘控鼓效果（gated drum effect）。此風格因菲爾・柯林斯（Phil Collins）的歌曲〈今晚在空中〉（In the Air Tonight）而普及。

2 譯注：全名哈利・胡迪尼（Harry Houdini），1874 ～ 1926，被稱為史上最偉大的魔術師、脫逃師及特技表演者，尤其以表演各式艱難的逃脫情境聞名。

3 譯注：此處是指知名作家喬治・歐威爾（George Orwell），1903 ～ 1950，以《1984》《動物農莊》等著作聞名。

4 譯注：Muzak 音樂又稱「電梯音樂」（Elevator Music），泛指常在機場、飯店、百貨公司或大型商場裡會放的背景音樂，通常是一些聽起來輕鬆的演奏樂或爵士。

5 譯注：好萊塢知名編劇、導演。進入電影業前曾擔任《滾石》雜誌編輯，為音樂撰寫評論文章。作品幾乎包辦編導，《單身貴族》（Singles）、《成名在望》（Almost Famous）等均與搖滾樂有密切關係，其他作品如《征服情海》（Jerry Maguire）《香草天空》（Vanilla Sky）等也都極受歡迎。

6 編注：指作家克里斯多福・伊舍伍，參見〈神奇舉動〉注 9。

繞圈圈

1 作者注：貝瑞對伊諾也有影響。貝瑞的〈瑪蒂爾達母親〉（Matilda Mother）——以其獨特歌唱風格和合成器的嗡嗡作響——在我看來是伊諾早期個人作品的範本。在製作《低》的

時候，伊諾其實擁有貝瑞在那首歌曲中使用的法菲莎（Farfisa）風琴；《低》中也使用了一臺法菲莎，雖然我不確定是否為同一臺。

2 譯注：全名為約翰·約瑟夫·里頓（John Joseph Lydon），英國知名歌手、編曲人、音樂家，為 1970 年代龐克名團性手槍（Sex Pistols）等樂團的主唱。

一事無成

1 譯注：此處是指安東尼·紐利（Anthony Newley），1931 年～1999 年，英國演員、歌手和作曲家。在搖滾樂、舞臺和影視表演等各個領域都相當成功。

2 譯注：1895 ～ 1966，美國演員、電影導演、製片人、編劇，因默片聞名於世，並獲得奧斯卡終身成就獎。

繼續前行

1 譯注：《約翰福音》中記載的人物，病危時沒等到耶穌的救治就死去，但耶穌一口斷定他將復活。四天後，拉撒路果然從山洞裡走出來，證明了耶穌的神蹟。在此指現代主義的死後復活。

鬼城

1 譯注：作者應是暗指西班牙導演路易斯·布紐爾（Luis Buñuel Portolés）在 1972 年執導的超現實主義法語電影《中產階級拘謹的魅力》（*Le Charme discret de la bourgeoisie*）。

2 編注：黑森林是德國最大的森林山脈，位於德國西南部的巴登—符騰堡州。黑森林大部分被松樹和杉木覆蓋，林區內的森林密布，以幽邃的松林、湖泊和林間步道而聞名。

3 譯注：德國柏林施特格利茨－策倫多夫（Steglitz-Zehlendorf）區的一個區域，位於柏林邦的西南角。萬湖是柏林著名的旅遊度假勝地，得名於大萬湖（Großer Wannsee）和小萬湖（Kleiner Wannsee）。

4 譯注：參見〈我永遠不會碰你〉注 3。此處所提及的藝術家，均為「橋社」的重要代表人物。

5 編注：克羅伊茲貝格又被稱為「十字山」，是學生、藝術家和許多移民聚集的區域，1970 年代後期，十字山作為西柏林被孤立的部分，曾是柏林最窮困的區域之一，今日則已成為柏林的文化特色景點，以舊貨店、悠閒的咖啡館、休閒酒吧和小吃攤聞名。「放逐」餐廳則因為鮑伊當年時常光顧，亦成為粉絲朝聖景點之一。

6 譯注：1955 年的美國電影，由彼得‧格連威利（Peter Glenville）執導，亞歷‧堅尼斯（Alec Guinness）主演，敘述一個不知名的東歐國家樞機主教因叛國罪被判入獄，並遭受嚴峻身心酷刑的故事。

你還記得那夢境嗎？

1 編注：1929 ～ 1978，比利時知名歌手、作曲人、演員、導演。其作品大多以法語寫成並演唱，前往美國發展亦受歡迎，在英語音樂圈有獨特影響力，包括鮑伊和李歐納‧柯恩等皆深受其影響。

一切墜落

1 譯注：與「十年」的英文 decade 發音相近。

2 譯注：另有「裝飾派藝術」「藝術裝飾風格」「裝飾藝術風格」等譯名，是一戰前首次出現在法國的一種視覺藝術、建築和設計風格。裝飾藝術是一種蕪雜的風格，其淵源來自多個時期、文化與國度，其設計對象是富裕的上層階級，所採用的材料是精緻、稀有、貴重的，尤其強調裝飾別致優雅，與上層階級的品味相符。

脈動

1 譯注：著名美國民謠搖滾音樂二重唱組合賽門與葛芬柯（Simon & Garfunkel）的名曲，於 1966 年發行，收錄於《荷蘭芹，鼠尾草，迷迭香和百里香》（*Parsley, Sage, Rosemary and Thyme*）專輯中。

來生

1 譯注：此處指威廉‧透納（Joseph Mallord William Turner），1775 ～ 1851，英國浪漫主義風景畫家，甚至啟發「印象派之父」莫內，造就莫內獨特而大膽的畫風。作品對後期的印象派繪畫發展有相當大的影響。

2 譯注：來自柏林的前衛實驗搖滾樂團，1969 年組成，以合成器為主，共發行三張專輯，創作結合前衛音樂、不和諧聲、工業、環境音樂與搖滾，並採用不明顯甚至沒有旋律與節拍的作法，對後來的酸菜搖滾有重大影響。

思鄉藍調

1 譯注：和弦的一種，為 DEFGABC 的排列模式音階，和小調相較之下，第六個音是大六度，減少了悲傷的感覺，而具有一種古老、神話的風格。

2 譯注：這部法國科幻短片，全片幾乎完全由靜止的畫面構成，敘述了關於某個未來的後核戰世界的時間旅行實驗的故事。影片為黑白，長度僅 28 分鐘，曾獲 1963 年尚‧雨果電影獎（Le Prix Jean Vigo）最佳短片，被視為前衛實驗的影史經典。1995 年的美國科幻電影《未來總動員》（12 Monkeys）從此片中獲得了靈感，並大量借鑑了此片中的元素。

3 譯注：1887 ～ 1948，出生於德國漢諾威，歐洲達達主義重要藝術家，作品涉及多種流派和媒體，包括達達主義、構成主義、超現實主義、詩歌、聲音、繪畫、雕塑、圖形設計、印刷術，以及後來被稱為裝置藝術的作品，被稱為是支持整體藝術（Gesamtkunstwerk）或整體藝術的關鍵人物。

4 譯注：全名查爾斯‧路特維奇‧道奇森（Charles Lutwidge Dodgson），1832 ～ 1898，英國作家、數學家、邏輯學家、攝影家，以文學作品《愛麗絲夢遊仙境》與其續集《愛麗絲鏡中奇遇》聞名於世。

撞毀你的飛機，然後走開

1 譯注：葛雷果聖歌是羅馬天主教的聖歌（Plainsong），是中世紀流傳下來的五種拉丁文聖歌之一。也常譯為「葛利果聖歌」。

圖片版權

P83：Evening Standard/Getty Images

P.104：Michael Ochs Archives/Getty Images

P.107：Jeison Higuita on Unsplash

P.211：Scherhaufer / ullstein bild via Getty Images

P18,19,172：許育華

| 譯後記 |

冷冽疏離電子聲響背後的炙熱靈魂

——楊久穎

大衛·鮑伊始終獨特。

他的獨特，並不僅來自於標新立異、百變多樣、打破性別界限、前衛豐沛的創作能量、走在時尚尖端引領風潮……等等眾人耳熟能詳、冠冕堂皇的標籤，其實，最讓人難忘的，就是大衛·鮑伊的美麗。

無論是他銳利的眼神，裝扮，一顰一笑，一個轉身、一次抬手，對從幾乎是童年時期開始就因為在電視上看了《魔王迷宮》（Labyrinth）而一頭栽進他所散發出詭譎魅力的小小歌迷而言，聆聽大衛·鮑伊的音樂、看著大衛·鮑伊的面容，都成為生命中一次又一次衝撞著心靈、激盪出星點火花、讓魂魄不斷潰散成點點碎片又再凝聚、融化之後再重新結晶的過程。

而在年歲增長之後，漸漸開始深究大衛・
鮑伊的歌曲，從搖滾樂史脈絡的淵源，乃至他
與現代藝術、思想潮流的結合（或糾葛？），
以及那些充滿隱晦比喻與象徵意涵、詩意無限
的歌詞，開啟的是另一扇文學與藝術的高窗，
努力攀爬、奮力開啟，外面如彩虹霓霞的繽紛
光景，讓渴求著一切的年輕心靈雀躍興奮不
已。而稍晚，有現場演唱會錄影可看的年代，
螢光幕上的大衛・鮑伊善於掌握現場氣氛，也
使他在舞臺上的婀娜身姿、煙視媚行，無不讓
人心馳神迷。而且，除了歌迷的狂熱愛戀，更
免不了懷著一種彷彿參拜著崇高神祇的尊敬。

　　然而，在這大眾傳播的時代，唯有作品本
身可以面對的茫茫閱聽人如你我，自以為可以
透過這些聲音、光影理解作者，但我們其實都
很有自知之明：如果大衛・鮑伊（和其他眾多
令人深深迷戀、在各個領域綻放著璀璨七彩光
芒的偶像）是那高懸天空之月，那，一定有很
多你我永遠無法得知的月之闇面。

　　正是在這樣的狀況下，雨果・威爾肯的這
本書，非常精準而有效地，透過音樂本身、透

過當時的社會文化情境、藝術潮流，再加上對鮑伊本人精神／情感／創作心理狀態的深入研究、記錄與解析，拼湊出一份幾近完整的地圖，讓我們更貼近那個偉大心靈的種種層面。

的確，從大衛·鮑伊在《低》專輯之前的作品，我們多多少少可以旁觀、整理出他創作成長的心路歷程；兒童時期便以強大的美貌、優秀的音樂與表演才藝受到矚目，從 1967 年初出茅廬的同名專輯《大衛·鮑伊》（*David Bowie*），以及 1969 年讓他聲名大噪的《太空怪談》，對孤獨，以及家族遺傳性精神疾病的恐懼、脆弱與徬徨，形塑出蒼白慘綠的少年形象，乃至他為自己打造出「齊格·星塵」這個華麗的外星人角色，宣稱自己是一隻來自火星的蜘蛛，展現雌雄同體的華麗以及異物種的詭譎；另外更以神祕的「瘦白公爵」形象在舞臺上現身，每一次轉身，都是滿滿的故事，也掀起一次時尚界的波濤洶湧；每一首音樂作品，也都帶領人飄浮、飛翔，在黑暗中勇於前進。大衛·鮑伊「新想法的煽動者」地位，在 1970 年代前期，便如是確立了。

而歷經功成名就、被眾人捧上天的偶像巨星生涯之後，大衛·鮑伊與其驕矜奢縱，反而迎來了更多心理上的脆弱、恐懼，以及對更進一步藝術創作的深切渴望；1974 年，他搬到美國這個搖滾樂的故鄉，首先住在紐約，後來定居洛杉磯，同年發行的《鑽石狗》和 1975 年的《年輕美國人》、1976 年的《站到站》（美國三部曲）雖同樣被視為經典，卻為鮑伊的精神狀態帶來更大的壓力，神祕信仰、另類古文明、黑魔術、極端飲食、藥物、各種另類治療……充斥他整個心靈，後來回到歐洲進行創作與錄製的《低》，也就是後來柏林三部曲的開端，不啻為他休養生息、重新拾回靈魂碎片的一次創作歷程。

　　《低》的故事，作者說得可謂極其詳盡；他旁敲側擊當時大衛·鮑伊回到歐洲的心理狀態、當時的社會文化情境脈絡，再透過各種資料與訪談，爬梳這張專輯中鮑伊與伊吉·帕普、布萊恩·伊諾及其他工作人員的合作模式，以逐歌的方式，將《低》的每首樂曲，都透視得一清二楚，我們看到大衛·鮑伊在自律

／自毀之中的擺盪，在創作上的有所為與有所不為，以及那種在飽受壓力（包括離婚官司、精神狀態不穩定等等）的掙扎之下，冷冽疏離又內省低調的電子聲響背後的炙熱靈魂。

有人說，鮑伊是所有自覺與人群格格不入的異類、邊緣者的救贖；他勇敢而瀟灑地把所有與眾不同、特立獨行、異端甚至是禁忌的，都化為眾人皆認可，甚至耽溺痴迷其中的絕對美麗；他一生中不斷訴說的，就是一個勇於自我揭露、不怕改變卻也不媚俗的故事，不管是用音樂、表演，或是個人形象，有了鮑伊，這世界上有多少徬徨無依、激昂叛逆的心靈，就這樣得到了安撫。

國家圖書館出版品預行編目（CIP）資料

低：大衛．鮑伊的柏林蛻變 / 雨果．威爾肯 (Hugo Wilcken) 著；楊久穎譯 . -- 新北市：遠足文化事業股份有限公司潮浪文化, 2022.09
面； 公分 譯自：Low.
ISBN 978-626-96327-2-5(平裝)

1.CST: 鮑伊 (Bowie, David) 2.CST: 搖滾樂 3.CST: 音樂家 4.CST: 傳記 5.CST: 英國

910.9941 111011370

迴聲 echo 001

低 —— 大衛‧鮑伊的柏林蛻變
華麗搖滾落幕後的真實身影，轉型關鍵時期深度全解析
David Bowie's LOW

作者	雨果‧威爾肯（Hugo Wilcken）
譯者	楊久穎
協力編輯	鍾瑩貞
主編	楊雅惠
校對	吳如惠、楊雅惠
視覺構成	陳宛昀

社長	郭重興
發行人兼出版總監	曾大福
出版發行	遠足文化事業股份有限公司 潮浪文化
電子信箱	wavesbooks2020@gmail.com
粉絲團	www.facebook.com/wavesbooks
地址	23141 新北市新店區民權路 108-3 號 6 樓
電話	02-22181417
傳真	02-86672166

法律顧問	華洋法律事務所 蘇文生律師
印刷	中原造像股份有限公司
出版日期	2022 年 9 月 7 日
定價	360 元
ISBN	978-626-96327-2-5（平裝）、9786269632732（PDF）、9786269632749（EPUB）

David Bowie's LOW by Hugo Wilcken Copyright © 2005
Published by agreement with Bloomsbury Publishing Inc. through Bardon-Chinese Media Agency.
Traditional Chinese edition copyright © Waves Press, a division of WALKERS CULTURAL ENTERPRISE, Ltd.
All rights reserved.

本書僅代表作者言論，不代表本公司／出版集團立場及意見。
歡迎團體訂購，另有優惠，請洽業務部 02-22181417 分機 1124，1135